卡通動漫屋

叢琳／編著

動漫Q版人物技法寶典

Q版人物篇

新一代圖書有限公司

國家圖書館出版品預行編目資料

卡通動漫屋：Q版人物篇/叢琳編著 . --臺北縣
　中和市：新一代圖書，2011.02
　　　面；　公分
ISBN：978-986-6142-10-9（平裝）

1.動漫　2.動畫　3.繪畫技法

947.41　　　　　　　　　　　99026094

卡通動漫屋—Q版人物篇

作　　　者：叢琳

發　行　人：顏士傑

編輯顧問：林行健

資深顧問：陳寬祐

出　版　者：新一代圖書有限公司

　　　　　　新北市中和區中正路906號3樓

　　　　　　電話：(02)2226-3121

　　　　　　傳真：(02)2226-3123

經　銷　商：北星文化事業有限公司

　　　　　　新北市永和區中正路456號B1

　　　　　　電話：(02)2922-9000

　　　　　　傳真：(02)2922-9041

印　　　刷：五洲彩色製版印刷股份有限公司

郵政劃撥：50078231新一代圖書有限公司

定價：320元

全系列五冊1350元

前　言

　　「卡通動漫屋」系列是一套細緻講述卡通動漫世界中的各個精彩部分的繪畫圖書。這是一套很漂亮、很好看的書，一套教會你進入卡通世界的書。不是因為這本書有多深奧，而是她簡潔明瞭，輕鬆活潑，指引著你一步步快樂地讀下去。

　　《Q版人物篇》講述了如何將動漫角色或者現實中的人物形象、轉成Q版人物形象的繪畫過程。你也許經常聽說Q版造型，Q版遊戲，Q版卡通，甚至還有Q版三國等新名詞。什麼是Q版呢？科技的日新月異、新事物的產生、概念也眾說紛紜。有人認為，Q版就是人物比較夢幻的、卡通的、可愛的那種形象。還有人認為，Q版就是將人物形象QQ化。也許你已經想到了，這個詞最早也許來源於QQ：中國最受歡迎的聊天軟體。隨著騰訊帝國勢力的不斷壯大，以那隻憨憨的小企鵝為代表的形象已經深入到無數人的心中，尤其深受青少年的歡迎。人們受此影響創造出的一系列形象，就被稱為Q版造型。其實真正的解釋應該是：英文cute（可愛）的諧音為Q。

　　全書共分為五章，先概述了Q版人物的特點與類型，接著講述了Q版人物五官繪製要點。接下來介紹了Q版人物的頭身比例關係，把最常見的1:1、1:2、1:3、1:4等頭身比進行了繪畫的詳解。緊接著展現了Q版人物服飾的繪畫技巧，在這一章裡強調了服飾與身體比例的對應關係，服飾的簡化、變形。第四章是Q版人物的實踐篇，這一章令讀者感受到學習的成就感、容易上手、成果顯著。最後一章呈現了Q版世界人物的豐富與多彩，再一次領略Q版人物繪畫的技巧，展開繪畫的思路。

　　這是一本從現實入手，從簡至繁，逐步漸進地完成Q版人物繪製的可愛之書。本書是所有動漫愛好者的夥伴，同時也是動漫工作者的參考手冊。

　　為了使這套書出版，許多人付出了辛苦的勞動，在此感謝那些每天默默耕耘的朋友們，感謝讀者一直以來的支持！

叢琳

卡通動漫屋

漫畫中的眼睛：

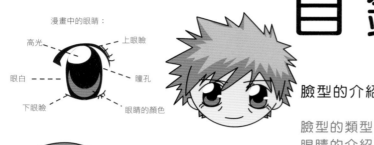

高光　　　　上眼瞼
眼白　　　　瞳孔
下眼瞼　　　眼睛的顏色

目 錄

臉型的介紹

臉型的類型 …………………………………… 9
眼睛的介紹 …………………………………… 10
不同眼睛的應用 ……………………………… 11
眉毛的認識 …………………………………… 12
鼻子的介紹 …………………………………… 13
不同角度的鼻子 ……………………………… 14
耳朵的認識 …………………………………… 15
耳朵的不同類型 ……………………………… 16
嘴的認識 ……………………………………… 17
嘴的對比 ……………………………………… 18
眼眉與嘴構成的表情 ………………………… 19
髮型的介紹 …………………………………… 20
女生的髮型 …………………………………… 21
男生的髮型 …………………………………… 22
喜悅的表情 …………………………………… 23
悲傷的表情 …………………………………… 24
害羞的表情 …………………………………… 25
憤怒的表情 …………………………………… 26
吃驚的表情 …………………………………… 27
茫然的表情 …………………………………… 28

漫畫人物的耳朵：

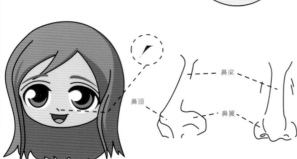

耳廓
耳背
耳孔
背面

Q版人物身體比例

頭身比例 ……………………………………… 30
身體比例的認識 ……………………………… 31
Q版人物比例的認識 ………………………… 32
Q版人物的頭身比 …………………………… 33
Q版人物的手腳比例 ………………………… 43
不同身體比例的變化 ………………………… 45

正面

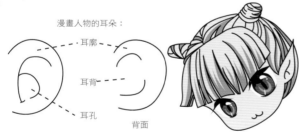

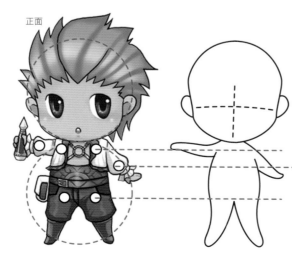

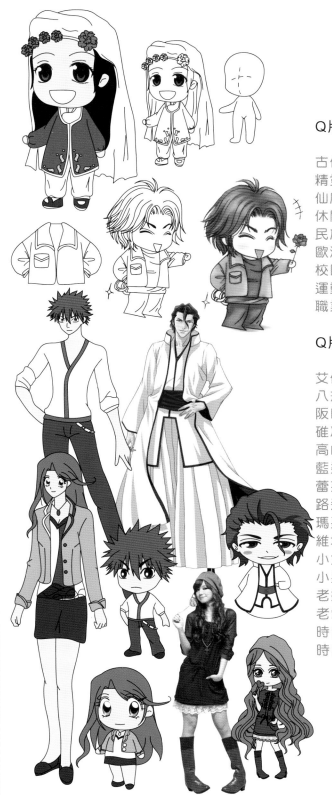

Q版人物服飾

古代服飾..54
精靈服飾..56
仙魔服飾..58
休閒服飾..60
民族服飾..62
歐洲服飾..64
校園服飾..66
運動服飾..68
職業服飾..70

Q版形象實戰

艾倫斯特..73
八戒..74
阪田銀時..75
碰冰狼神..76
高山晉助..77
藍染物右介..78
蕾芙麗・梅札蘭斯....................................79
路飛..80
瑪嘉・阿魯邦..81
維塔..82
小女孩..83
小男孩..84
老奶奶..85
老爺爺..86
時尚男孩..87
時尚女孩..90

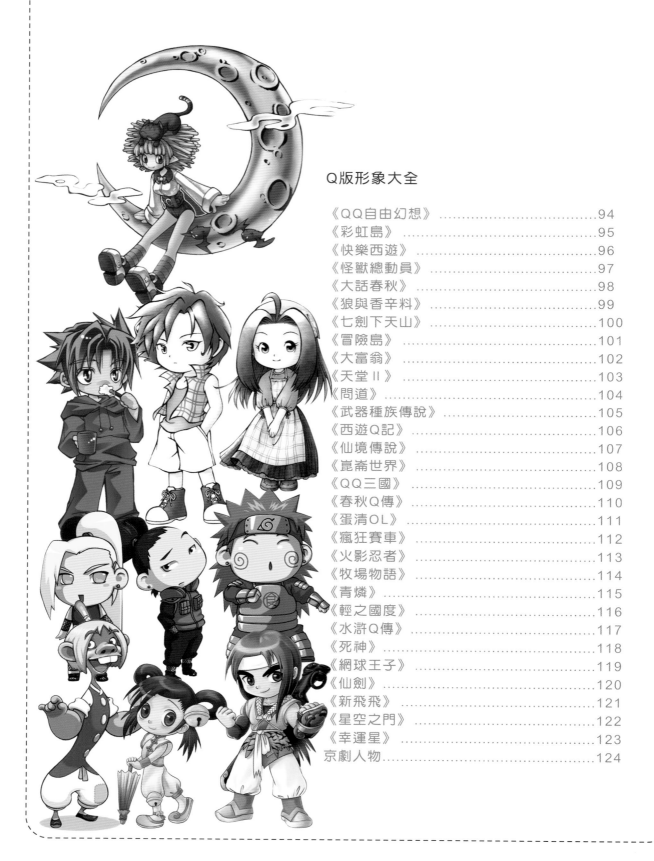

Q版形象大全

《QQ自由幻想》 94
《彩虹島》 95
《快樂西遊》 96
《怪獸總動員》 97
《大話春秋》 98
《狼與香辛料》 99
《七劍下天山》 100
《冒險島》 101
《大富翁》 102
《天堂 II》 103
《問道》 104
《武器種族傳說》 105
《西遊Q記》 106
《仙境傳說》 107
《崑崙世界》 108
《QQ三國》 109
《春秋Q傳》 110
《蛋清OL》 111
《瘋狂賽車》 112
《火影忍者》 113
《牧場物語》 114
《青燐》 115
《輕之國度》 116
《水滸Q傳》 117
《死神》 118
《網球王子》 119
《仙劍》 120
《新飛飛》 121
《星空之門》 122
《幸運星》 123
京劇人物 124

 7

Q版人物五官的畫法

Q版人物最吸引人的莫過於他們的頭部，大眼睛、圓臉龐、小鼻子，令人禁不住想去親一下。Q版人物會讓我們情不自禁地用「可愛」一詞來讚美，去真誠擁抱他們吧！

臉型的介紹

漫畫中的人物和現實中的人物是一樣的，不同的人物有著各異的外貌特徵，有著獨特的長相。通過這些，我們可以很容易地辨認出他們是誰。有很多漫畫人物，都可以通過眼神、髮型表現性格特點。時而奸詐、鬼魅，時而開朗、陽光，這些都可以通過表情來展現。

臉型是頭部中最基礎，也是最重要的一部分，確定了人物的臉型，也意味著人物五官和髮型將朝向哪個趨勢發展。

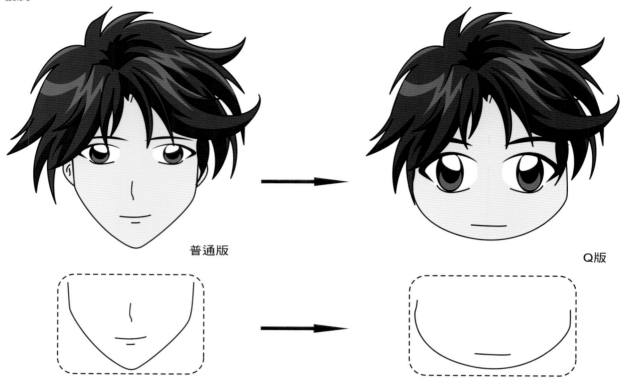

普通版　　　　　　　　　　Q版

如果在原有臉型的基礎上進行誇張變形，把整個面部線條長度縮短，
這樣的改造可以將一個成熟的男士，變成孩子氣的娃娃臉。

普通臉型向Q版臉型轉變：

❶ 漫畫中比較常見的臉型，無論男女，一般都會把下巴繪製成尖尖的模樣。

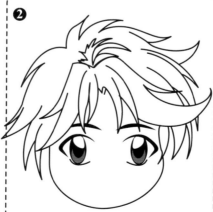

❷ 把人物的臉型進行變形，把尖尖的下巴變成圓潤的樣子，讓臉頰看起來肉肉的，十分可愛。

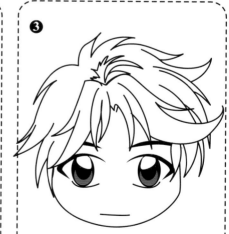

❸ 進一步把下巴變短、圓滑，給人一種圓乎乎的柔軟感。提升人物的可愛度，達到Q版的效果。

卡通動漫屋

臉型的類型

Q版漫畫中人物的臉型也是多姿多采的，不同的臉型適合不同性格的人物。當然，也可以根據自己的繪畫風格和對人物的理解，創作不同的臉型。但這裡，為大家羅列出漫畫中常見的幾種臉型。

較胖臉型

Q版胖胖的臉型在漫畫中比較常見，經常出現在一些幼兒、小學生的角色上。胖胖的臉可以加大臉龐的寬度，給人一種肉嘟嘟的感覺，十分可愛。

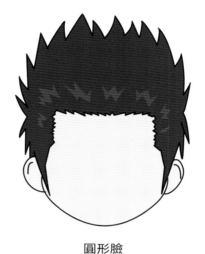

圓形臉

圓形臉在Q版漫畫中是最常見的臉型。很多人物被轉為Q版後，都會選用這樣的臉型。圓形臉也給人一種忠厚老實，值得信賴的感覺。

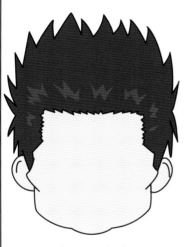

顴骨凸出型

在Q版漫畫中，顴骨凸出型臉龐不是很常見。一般情況下，用在上了年紀的老人臉上，可以表現出老人的滄桑感。也有一些喜歡惡搞的傢伙，用這種臉型達到搞笑作用。

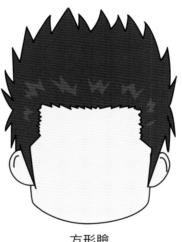

方形臉

方形臉會讓人覺得，人物有一種穩重感，很認真、努力的樣子。

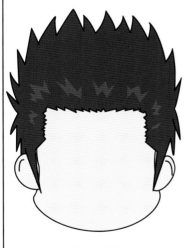

漏斗形臉

漏斗形臉龐稜角比較分明，下額較寬，上面臉頰比較狹窄，輪廓起伏較明顯。

尖下巴

尖尖下巴的臉型，在普通版和Q版漫畫中，都是應用最廣泛的。普通版漫畫中，一些人物的臉型過於方正，在將其專為Q版形象時，就可以用這樣尖下巴的臉型代替。

眼睛的介紹

與現實中的眼睛相比較下，漫畫中的眼睛更顯誇張。從整體上講，漫畫中的眼睛要比現實的眼睛大很多。在漫畫中，這樣可以使整個人物更引人注目。漫畫中的眼睛，高光面積也擴大、亮度加強，更加突出。漫畫眼睛中的那一彎如月的形狀，是專門體現眼睛色彩的區域。在那裡可以體現眼睛不同的色彩，使它與眾不同。

現實中的眼睛：

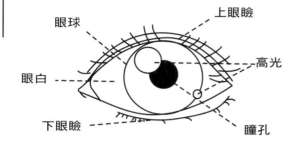

漫畫中的眼睛：

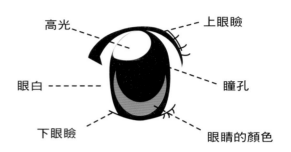

各類眼睛的繪製：

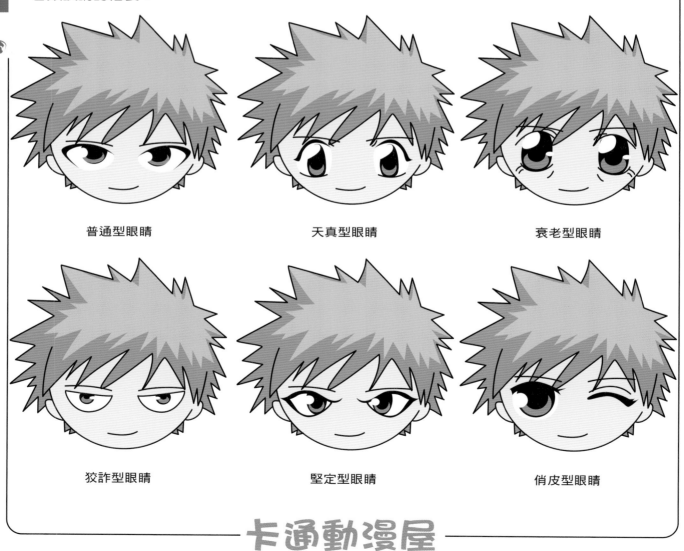

普通型眼睛　　　　　天真型眼睛　　　　　衰老型眼睛

狡詐型眼睛　　　　　堅定型眼睛　　　　　俏皮型眼睛

卡通動漫屋

不同眼睛的應用

「眼睛是靈魂之窗」這句話在漫畫中也是很實用的。眼睛是傳達感情的重要器官，人物情緒的波動，都可以通過眼睛的變化得到體現。Q版漫畫中，對眼睛的表現更是尤為突出。誇張的表現形式，使得每個人物更加豐富有趣。

生氣

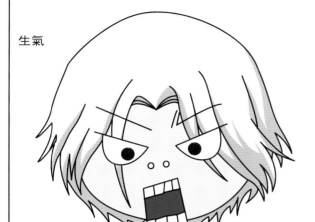

生氣的時候，眼角向上挑起，半圓形的眼睛可以增加人物的恐怖感，顯示當時人物正在氣頭上，誰都惹不得的效果。

委屈

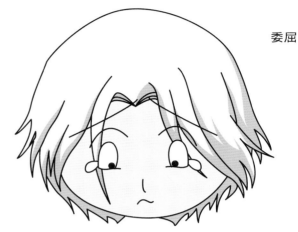

呈現委屈狀的時候，委屈的淚水掛在眼角處，搖搖欲墜的樣子顯得楚楚可憐。這時眼神向下看，顯得很自然。

驚訝

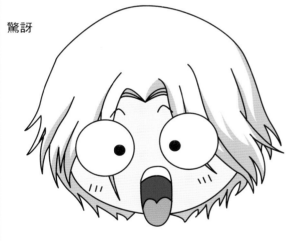

驚訝時人物的眼睛瞪得很大，眼珠集中在一點。結合張大的嘴，使驚訝的表情更加突出。

哭泣

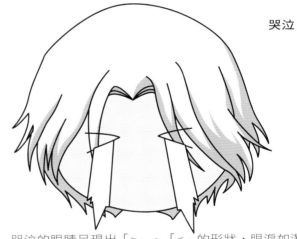

哭泣的眼睛呈現出「>」、「<」的形狀，眼淚如瀑布般流下。一發不可收拾的淚水，讓人物更顯可愛。

憤怒

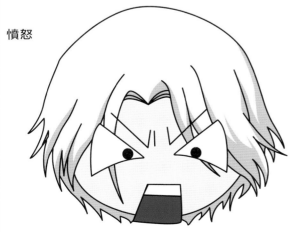

憤怒的眼睛要比生氣時的眼睛瞪得更大，放大的三角形眼睛顯得更加恐怖。

無奈

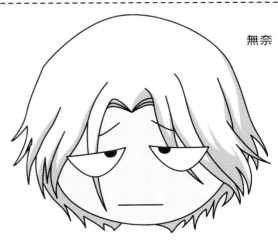

無奈時的眼睛，上眼瞼平直表示對所發生的事感到無可奈何。

眉毛的認識

雖然眉毛的繪製比較簡單，但眉毛作為五官的一部分，對表現人物面部表情非常重要。眉毛的活動對眼睛的變化具有輔助和補充的作用。現實中的眉毛可以畫出許多紋理細節，但是放在漫畫中就會簡單許多。眉毛上的皺紋和兩眉中間的褶皺，在繪畫特殊表情時能起到很重要的作用。

現實中的眉毛：

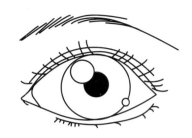

現實人物的眉毛是按一定方向生長的，走向和層次感極強。

漫畫中的眉毛：

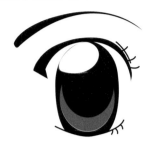

漫畫中人物的眉毛細節被弱化，可直接用一條有粗細變化的線條表示。

各類眉毛的繪製：

生氣型眉毛

憤怒時眉毛向上挑起。

凝視型眉毛

仔細觀察某些事物時，目光向下，眉毛向上挑起，感覺在注意什麼的樣子。

疑惑型眉毛

疑惑和觀察時很相似，不過比前者缺乏正在思考的感覺。眉毛向下顯得更單純些。

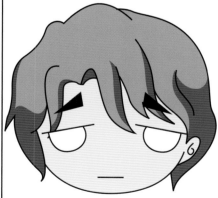

無奈型眉毛

無奈型的眉毛前端很寬，尾端下垂，配合下垂的上眼瞼，顯得十分無可奈何。

思考型眉毛

思考時的眉毛自然下垂，情緒波動不明顯，顯得很自然。

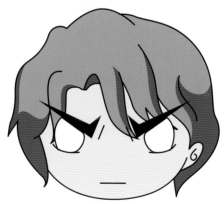

暴怒型眉毛

暴怒的眉毛比生氣時的眉毛更為尖銳，緊鎖著眉頭，說不定下一刻就會爆發的樣子。

鼻子的介紹

漫畫中，鼻子的繪製可以根據人物的性別、年齡的不同，稍作調整。一般情況下，年齡越小，鼻樑會越短。反之，人物年齡偏大的情況下，鼻樑也會比較長。一般來說，男生的鼻子要比女生的堅挺，女生的鼻子則顯得比較柔和。Q版人物的鼻子只畫出鼻頭部分，很多角色的鼻子是可以忽略不計的。

現實中的鼻子：

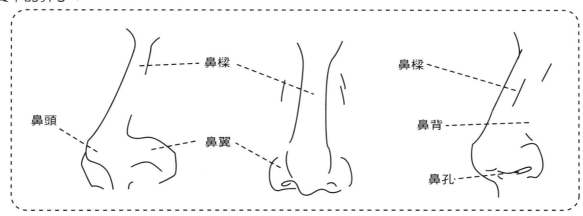

漫畫中的鼻子：

漫畫人物的鼻子，很多細節都被省略掉了。比如鼻背、鼻翼，甚至鼻孔也可以不表現出來。漫畫人物的鼻子，只保留一個凸起的三角形，用來表示鼻樑和鼻頭，鼻子的起伏被適當弱化。

Q版漫畫中的鼻子：

到了Q版漫畫中，鼻子的形狀就更加小巧了。原有的結構特徵基本被忽略，可以用一條斜線代替，這樣可以體現人物的可愛。但儘管這樣，也要注意表現出立體感。

漫畫中鼻子的不同表現：

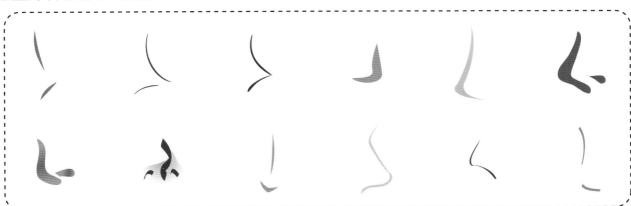

不同角度的鼻子

正面　　　　　　　　半側面　　　　　　　　側面

不同類別的鼻子

在漫畫中，很多角色的鼻子經常被忽略掉。但Q版漫畫中，也有很多特殊的角色，為了刻意搞怪或是迎合劇情需要將鼻子喜劇化，達到搞笑的效果。還可以加上例如「汗滴」「痘痘」「氣團」這些輔助性的符號，增添喜劇效果。

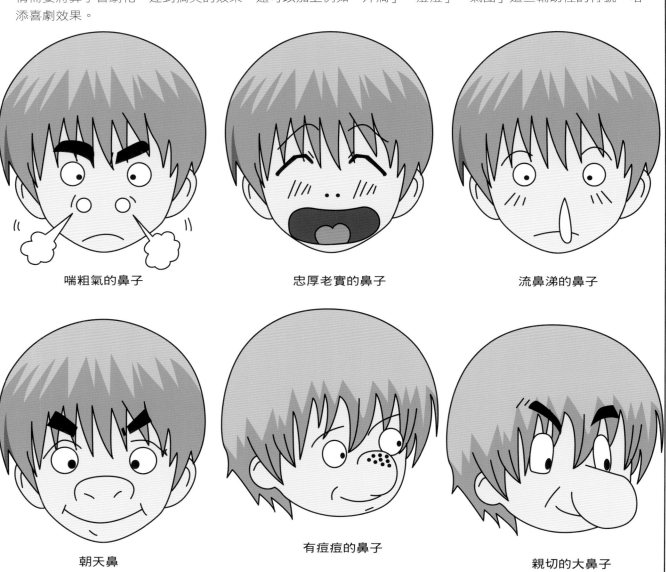

喘粗氣的鼻子　　　　　忠厚老實的鼻子　　　　流鼻涕的鼻子

朝天鼻　　　　　　有痘痘的鼻子　　　　親切的大鼻子

耳朵的認識

在整個頭部的繪製中，耳朵是跟表情無關的。因為會被頭髮遮擋，所以很容易被忽略，但有時可以給人物增添一些特點。不同人的耳朵形狀不同，有的人耳朵寬大，也有稜角分明的。最常用的是耳內無線條的耳朵，應用上沒有特定規則。

現實人物的耳朵：

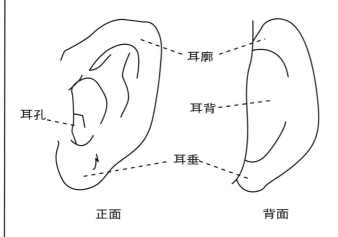

現實人物的耳朵構架分明，有很多細節。耳朵主要有軟骨組成，看上去像是軟軟的、薄薄的一片，但依然有一定厚度。

漫畫人物的耳朵：

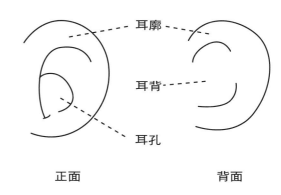

漫畫人物的耳朵，從結構上被減去很多細節。輪廓成半圓形，耳內的線條也只標出重要組成部分，省略耳垂部分。漫畫中，比較常見的是耳內由「6」字型構成的耳朵，結構簡易，繪製起來也不難。

漫畫中常見的耳朵：

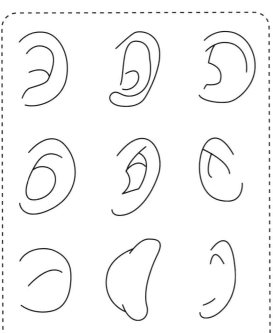

漫畫裡已經將人物耳朵簡化很多，用幾條線就可以繪製出來。將耳朵繪製得太複雜，會失去漫畫簡單、概括的風格。但主要的輪廓走向還是會保留的。

耳朵的實際應用：

耳朵的形態在實際應用上十分廣泛。在漫畫中，經常會看到，某角色聽著什麼聲音。為了凸顯這一動作，將角色耳朵誇張、放大。用幾根線條排列在耳旁，表示聲音。這樣的效果顯得特別有趣，達到搞笑的效果。

耳朵的不同類型

耳朵的使用沒有特定的規範，但也可以根據角色的不同，使用特定的耳朵。比如說，劍客、農家大叔、胖頭僧人。他們的形象就像是死神一定會身穿黑袍，手持月牙鐮刀一樣，已經在大眾心中定型。一般情況下，他們的形態是不會改變的，耳朵的類型也是最為恰當的。

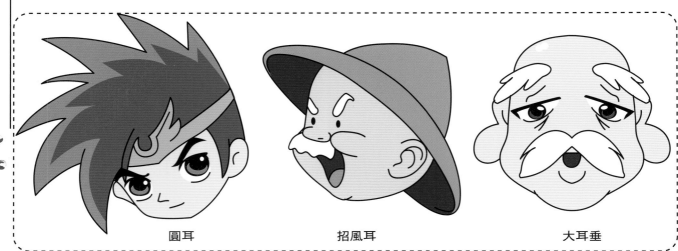

圓耳　　　　　　　　　招風耳　　　　　　　　　大耳垂

古代風格的劍客，可以用圓耳朵，小巧而又可愛。Q版漫畫中，冷峻面容的劍客，使用這樣小巧的圓耳朵，會讓他們的形象變得可愛，童趣十足。

開朗的農家大叔，四處張望，到處都有他們活躍的身影，配上一幅大招風耳再合適不過。大耳朵可以幫農家大叔收羅方圓幾十里的消息，讓他有備無患。

Q版動漫中，胖頭僧人一般是中場搞怪型的人物。他們的大耳垂已經深入人心，場面尷尬的時候，經常可以用來活躍氣氛。帶來喜劇化效果。

精靈耳朵的不同類型

涉及到奇幻類的漫畫，那些普通的耳朵就會顯得牽強許多。這時另類的耳朵就會派上用場，比如說：貓耳朵、吸血鬼的耳朵、精靈耳等。這些一看就能表現出角色與眾不同的耳朵，讓他們即使幻化成人形，也會和人類有所差異。

精靈耳　　　　　　　　貓耳　　　　　　　　吸血鬼的耳朵

精靈的類別很多，但無論是心地善良的，還是邪惡無比的，它們長而尖的耳朵是無可替代的。

貓耳可以用在很多地方，若是有意惡搞一角色就可以將貓耳朵用在他身上。貓耳朵的繪製要注意，耳內毛茸茸的效果會十分可愛。

Q版漫畫中，吸血鬼有尖牙利齒的，也有這樣魅惑可愛的。它們的耳朵和精靈的耳朵很相像，都是尖尖的。但不同的是，吸血鬼的耳朵沒有精靈的那麼長。

嘴的認識

漫畫中，嘴是頭部五官中變化比較強烈的一個。甚至很多時候，嘴比眼睛更能體現出人物的情緒。在繪製方法上，嘴也相對簡單許多，往往一條線就能說明人物的心情。Q版漫畫中的嘴，比普通版漫畫可愛、隨意，沒有普通版漫畫中那麼精細。

漫畫中人物的嘴：

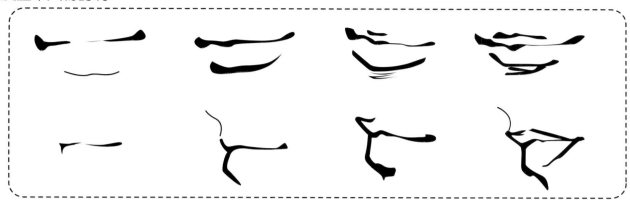

Q版漫畫中人物的嘴：

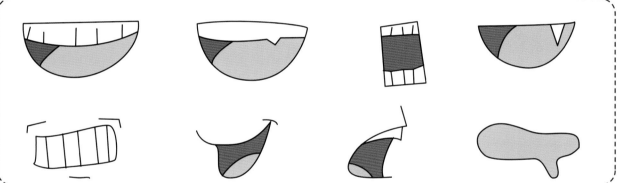

Q版漫畫中嘴的應用：

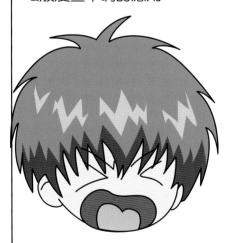

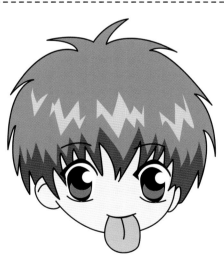

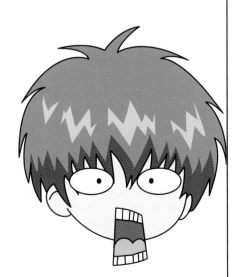

Q版漫畫人物哭泣時，一定是嚎啕大哭的那種。因此嘴巴會張得大大的，來表示發出很大聲音。嘴的大小，差不多會佔據臉部一半的面積。

調皮的淘氣鬼，做鬼臉時會吐出舌頭，顯得非常俏皮。可愛。繪製時注意舌頭的長度，把舌頭畫出面部輪廓線，會更顯可愛。

感到驚訝時，嘴也會張得大大的，這點和哭泣時的嘴很像。區別在於，驚訝時多半會畫出參差的白牙。這樣更具搞笑效果。

卡通動漫屋

嘴的對比

Q版漫畫和普通版漫畫的嘴雖說有不同，但也可通用。而Q版漫畫和現實中的嘴巴相比，卻是有著天壤之別的。現實中的嘴細節較多，十分複雜，牙齦、牙冠、咽喉等部分都有所表現。而Q版中省略了很多，只保留了大致形態，以達到Q版人物可愛的特質。

Q版漫畫中人物的嘴：　　　　　現實中人物的嘴：

 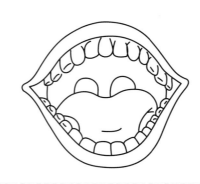

從圖中可以看出，當嘴張開很大時，可以很清楚地看到口腔內的結構。如上下牙齒、牙冠、舌頭、咽喉等。而繪製成漫畫後，對口腔內進行概括，省略了咽喉等的細節。

 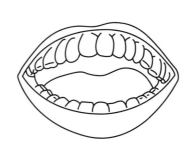

當嘴張開的時候，可以看到上下牙齒和舌頭。因為嘴巴沒有張得很大，所以掩蓋了咽喉的部分。在繪製漫畫人物時，可以相應地省略掉一些細節。

 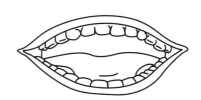

當嘴微開時，口腔內的細節被掩蓋的就更多了。所繪製出的細節，也會有很大變化。繪製漫畫時，可以直接將牙齒用一條線表示。而舌頭也可以用一條下弧線直接表示。

 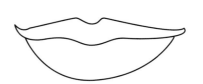

當嘴緊閉時，只能看到嘴巴的外輪廓。通常這種情況下，都是用一條很富有變化的線條表示。有時候為了表示嘴巴的厚度，還會在這條線下再加上一條短線。此時嘴唇立刻會變得立體感十足。

眼眉與嘴構成的表情

人物可以通過千變萬化的表情宣告當時的心情。在Q版人物的世界裡，很多怪異的表情，可以讓人捧腹大笑。當你把一連串迴異的表情，配在同一個人物上，讓他時而狂躁，時而驚歎，不出一會兒又平靜地笑笑。這樣惡搞的行為，會不會有成就感呢？

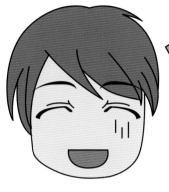

不好意思的笑

在發現這樣的表情時，說明人物當時做了什麼尷尬的事情，而且被揭穿。在驚醒的同時，頂著一臉黑線，不好意思地笑笑，表示尷尬。

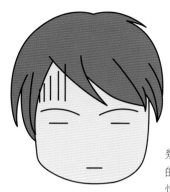

無奈

幾條簡單的直線就能很好的表現出人物的一種表情。同樣是黑線的用法，這裡的黑線畫在額角上。配合眼睛和嘴的直線，表示出很無奈的樣子。

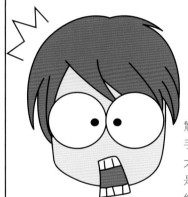

驚訝

驚訝的表情有很多種表現手法。這樣把眼睛瞪得大大的，嘴巴張得大大的就是一種。頭頂的似王冠的線條表示震驚。在表情中起輔助作用。

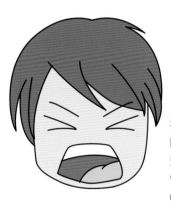

恐懼

被嚇到的表情應用廣泛，瞇起眼睛，張大嘴巴，抱頭逃竄的形象，被當成恐懼的表情的再現。應用到Q版形象中，帶來了更多搞笑的氛圍。

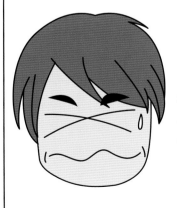

噁心

被噁心到的表情，眼睛變成交叉狀，表現出實在不願多看一眼。嘴巴變成翻滾的波浪線，說不定下一秒就會吐出來的樣子。配上一滴汗，說明已經噁心到一定程度。

暴怒

暴怒的表情，無論到何時都很有搞頭。劍眉立眼，額頭青筋暴露，張大的血盆大口，參差的白牙，都呈現憤怒到極致的樣子。

髮型的介紹

髮型是人物比較重要的特徵之一,有時候可以通過髮型來判斷人物的性別。如果漫畫中出現長相相同的雙胞胎,也可以通過髮型來區分他們誰是誰。髮型也是每個動漫人物最容易區分的標誌。大多數情況下,在一個故事中每個人物都會有一個固定的髮型,基本上不會有很大改變。髮型也可以反映出故事的時代背景。

普通版漫畫的人物髮型:

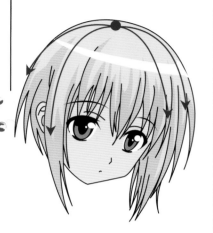

圖中紅色為中心點,頭髮的繪製,是由中心點向兩邊擴散。從圖中可以看出,頭髮分為深淺兩部分,這兩部分表示了頭髮的層次。讓髮型變得有立體效果。而中間白色的部分是頭髮的反光面。

梳起來的直髮

繪製梳起來的直髮時要注意,頭髮逐漸向髮扣收縮。髮扣兩端的頭髮比較密集,要繪製出被髮帶扣在一起的效果。

卷髮

繪製大卷時要注意,從頭至尾都是由大弧度湊成。每部分都很自然地捲下來,但不要凌亂。

公主樣式卷髮

繪製這種卷髮時要注意,卷髮按組排列,每綹卷髮為一組,在內部繪製輔助線增添頭髮的層次效果。

Q版漫畫的人物髮型:

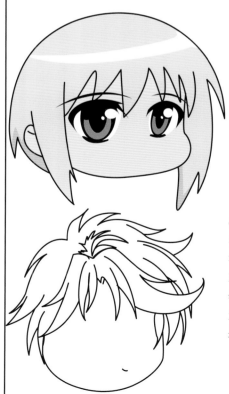

Q版人物的髮型與普通版相比要簡單得多,沒有特別繁瑣的層次,也沒有細緻的髮絲。每綹頭髮以片狀出現,高度簡潔概括的手法可以讓人物顯得格外可愛。髮型中保留了反光面的繪製,但很多角色的Q版可以將反光面省略不畫。

卡通動漫屋

女生的髮型

女孩子頭髮的特點是髮質比較柔軟，而且一般情況下會比男孩子的長。當然即使是運動感超強的短髮，也會比男孩子的頭髮柔軟得多。髮型的不同會直接影響到臉型的變化，給人的感覺自然也就不一樣。比較常見的髮型有長髮、短髮、卷髮、束髮等。

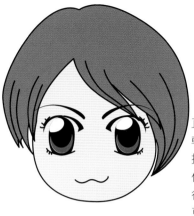

直髮是眾多髮型中比較簡單的一種，只要按著中心點向兩邊延伸即可。將劉海繪製得稍帶弧度，會顯得更自然。

直髮

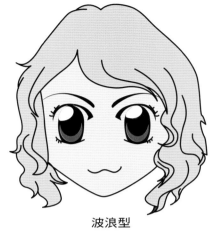

波浪型的頭髮介於直髮與短髮之間，頭髮沒有直髮的柔順，也不像卷髮那般捲曲。繪製時注意掌握對弧度的控制即可。

波浪型

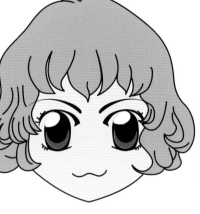

女孩子的髮型中卷髮是比較常見的。從頭頂、劉海處開始進行捲曲處理，延伸至髮梢。繪製時錯落有序，不顯凌亂。

卷髮

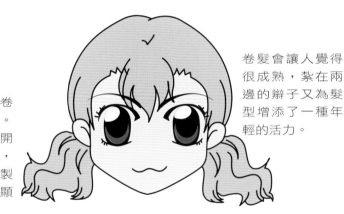

卷髮會讓人覺得很成熟，紮在兩邊的辮子又為髮型增添了一種年輕的活力。

長卷髮

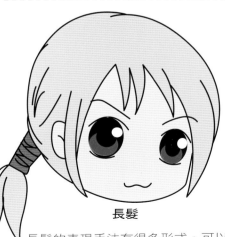

長髮

長髮的表現手法有很多形式，可以自然垂下，也可以像這樣，用帶子隨意地束起。如圖所示，此類髮型多用於古代風格的漫畫中，可以表現出角色瀟灑、清秀的效果。

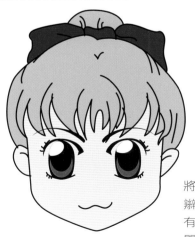

馬尾

將長髮紮成高高的馬尾辮，會讓角色看起來更有精神，適合那些性格開朗、比較活躍的角色使用。讓人有運動女孩的陽光氣質。

男生的髮型

男孩子的頭髮相對硬得多，一般情況下，變化多集中在髮梢的位置。在整體輪廓上與女孩子的髮型有很大區別，多以片狀來表現，頭上基本沒有什麼裝飾物。但基本上把握好外形，就可以很生動。

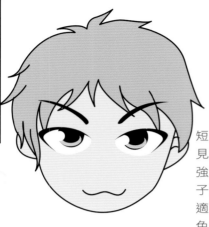

短髮

短髮在漫畫中比較常見，髮型參差感很強，可以表現出男孩子調皮好動的個性。適合很多種性格的角色使用。

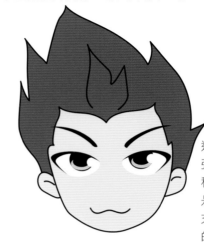

沖天發

這種沖天頭會讓人有強勢的感覺，使用這種髮型的人物，多半是很厲害的角色。有充沛的戰鬥力和必勝的決心。

螃蟹頭

這種看上去很另類的髮型在魔幻作品中經常看到。這款髮型可以給人一種活力充沛，蓄勢待發的狀態。

偏分

偏分的髮型也是比較常見的，給人成熟穩重，像是鄰家大哥哥一樣，充滿陽光的感覺。適用於善於照顧別人，可以沉著冷靜思考問題的角色。

背頭

頭髮梳理得十分光亮，一般用於性格嚴謹的人物，通常這樣的角色都比較成熟。使用這樣髮型的人物，一般來說都是看上去奸詐狡猾的那種。

卷髮

卷髮的男孩子會讓人聯想到中世紀的歐洲權貴，這樣的男孩多半會讓人覺得很有貴族氣質。

喜悅的表情

漫畫角色就像演員一樣，他們通過各種感情的流露和情緒的波動，來使整個劇情按部就班地發展。同時欣賞作品的我們也被角色的表情所感染。喜悅是讓人最舒服的情緒，可以讓觀者心情一起愉悅起來。

繪製各種笑的表情時要注意，女生在感情的表達上較為含蓄，可以表現出女孩子的溫柔、嫻熟。男生的性格比較粗獷，表情更為開放，展現出男孩子的豪邁情懷。

心情寬鬆、愉快時所表現出來的表情。含蓄的微笑，表示角色愉悅的狀態。

微笑

同學聚餐、舉家出遊或是被讚揚、被肯定時的狀態。角色可以開心地大笑出來，歡快的氣氛濃重。

開心

因事半功倍而笑得得意洋洋，表現出角色已是胸有成竹的喜悅心情。

自信

遇到感興趣的事情時，所表現出來的狀態，展現那種抑制不住的快樂情感。

興奮

陽光般的帥氣男孩，對你眨眼笑的時候，能感覺到周圍的花兒都開了。那種感覺是絢麗的，充滿陽光的。

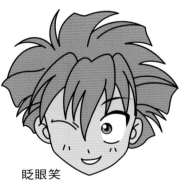

眨眼笑

當開心的大笑用在男孩子身上時，會讓人覺得受到鼓舞或者聯想到勝利時的樣子，有一種鬥志昂揚的感覺在裡面。

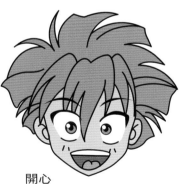

開心

當角色對自己肯定的事情充滿信心時，就會面帶自信的笑容。笑容中還帶著有一些嘲弄對手的感覺。

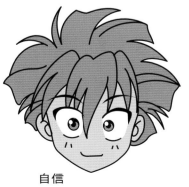

自信

虎牙和酒窩可以讓男孩子的笑容更加引人注目，笑起來露出一顆小虎牙，看起來帶有一些稚氣，是俏皮可愛的表情。

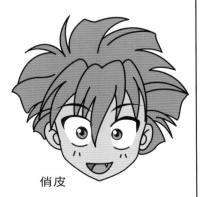

俏皮

悲傷的表情

悲傷是最容易感染別人的一種感情，是可以影響周圍氣氛的情緒。這樣的情緒往往會在我們心裡長期糾結，悲傷的事情，往往比快樂的事情印象深刻。足以見得，悲傷情緒的影響力不容小視！

女生的悲傷是柔弱的，見之會讓人心疼，有想要保護她的感覺。悲傷的表現不只有哭泣，失落、委屈也在其內。相對來講，男孩子的悲傷很少暴露在別人面前，但是當孩子氣的男生嚎啕大哭時，氣勢也很震撼！

♀

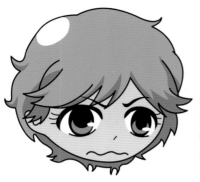

希望的事情沒有達成又或是被冷落後，顯得特別的失落、難過。

難過

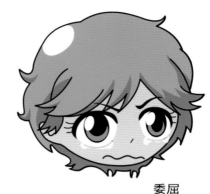

淚水在眼眶中打轉，用曲線表示強忍著不想哭出來的嘴。

委屈

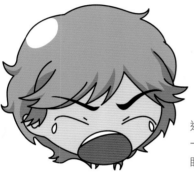

這是長期忍耐後的一種爆發，淚水從眼角擠出來。

哭泣

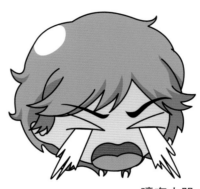

淚如泉下的奔放狀態，能跟河水決堤有一比，這是一發不可收拾的宣洩。

嚎啕大哭

♂

嘴角下拉，十分不滿的表情，帶點韌性的樣子，像是正在因什麼事而煩惱。

難過

受了委屈，卻不想表現出來，眼角已經掛滿淚痕了，還要強忍著，任誰都能看出委屈的表情。

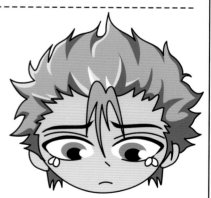

委屈

男孩子抽泣的表情，像是不想因自己的淚水為別人帶來悲傷，才強忍著不讓淚水流下。卻不知，這樣的抽泣，更使人心疼。

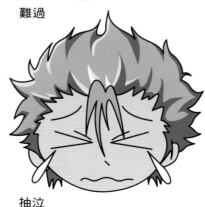

抽泣

男孩子也是可以放聲大哭的，像是終於如願以償的一種感動，借用這種強勢的哭泣，把之前受過的委屈全部宣洩出來。

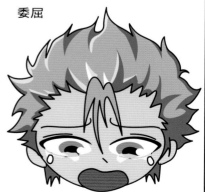

嚎啕大哭

卡通動漫屋

害羞的表情

害羞是比較不容易克制的一種重要情緒之一。害羞時角色內心會緊張、手足無措，會不由自主地出現臉紅等諸多有趣的反應，這點給繪製者很大的發揮空間。

女孩子害羞還是比較容易看出來的，臉紅紅的，一副不知如何是好的樣子讓人覺得更加可愛。當男孩子害羞時的樣子十分有趣。

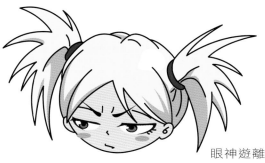

倔強

眼神遊離，眉頭緊鎖，明明很害羞卻又倔強地不想承認。

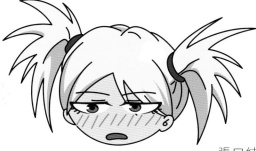

張口結舌

張口結舌的樣子顯得十分窘迫，臉上的斜線表示臉紅後的效果。

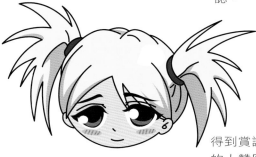

幸福

得到賞識或被喜歡的人贊同時幸福的表情。

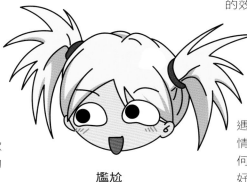

尷尬

遇到意外的事情，開始不知如何是好，有些不好意思的表情。

♂

倔強的表情用在男孩子身上也很可愛，表情常見於小孩子身上，可以增添很多稚氣，顯得十分可愛。

倔強

和女生繪製臉紅的效果一樣，男生臉紅時也可以用斜線表示。

臉紅

吃到喜歡食物時的滿足表情，也可以用在被誇獎或鼓勵、支持的時候。可以表現自信滿滿的愉快樣子。

幸福

做壞事被揭穿時，所表現出來笨手笨腳的可愛模樣。

尷尬

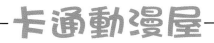
卡通動漫屋

憤怒的表情

憤怒是感情波動比較大的一種情緒，可以按照憤怒的程度繪製出不同的樣貌，還會有不同的表現階段。這種形象波動較大的表情最容易被誇張。

女孩子大多比較溫柔，但是發起火來一點兒也不弱，甚至有些可怕。男孩子發起火來大大超過女孩子的氣勢，越斯文的人發起火來越可怕。

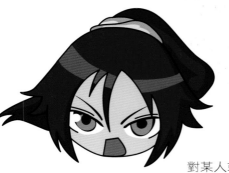

責怪

對某人或某事情非常不滿，除了緊皺眉頭外，還加入了質問的氣質。

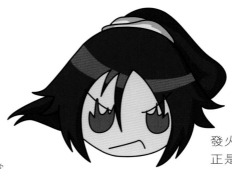

♀

爆發

發火了！眼中冒火正是語言難以表達的怒火，顯示出十分生氣。

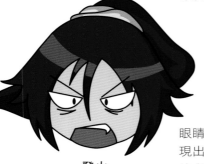

發火

眼睛下的線條可以表現出她的疲憊，尖尖的虎牙更顯凶悍。

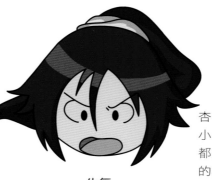

生氣

杏眼圓瞪，瞳孔縮小，張嘴喊叫，這些都是生氣找人理論時的樣子。

♂

無論男女，責備的表情都差不多，都表現出破口大罵的樣子。

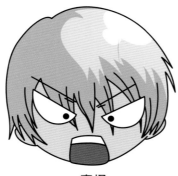

責怪

眼眶深邃的黑色和暗黃色，讓誰都不敢接近，咬牙切齒的樣子更顯兇惡。

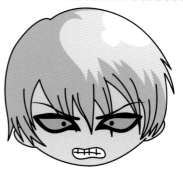

爆發

眉毛擰在一起，眼睛裡冒著怒火，雖然比抓狂時的憤怒顯得稍微輕些，但也絕對不容忽視。

發火

很顯然，這人的抓狂程度已經接近發瘋的地步了。

抓狂

卡通動漫屋

吃驚的表情

吃驚是一個短暫的瞬間表情，是受到驚嚇或遇到意外時所流露出的樣子。由於人物受到的影響不同，人物表現出的反應強度也不一樣。我們可以根據情況需要，進行更誇張的變形處理。

繪製時要注意女孩與男孩在吃驚的表現上會有所不同，由於男孩要比女孩更活潑些，在吃驚的表現上會更加強烈。但在某些突發情況時，女孩子也會做出很誇張的表情。

♀

看到了讓人無法相信的一幕，而露出無法接受事實的表情。

驚訝

看到了令人震驚的事情，於是呆住了的表情。嘴巴也因為震驚而張大。

驚呆

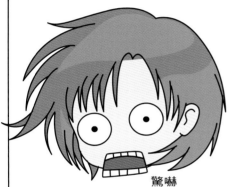

正在專心於某件事，卻被突然打擾到而受到驚嚇的誇張表情。

驚嚇

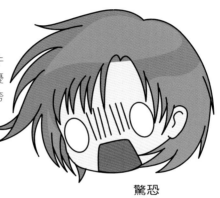

驚嚇過度，瞳孔急劇縮小，所以眼睛出現空白的表現。臉上的黑線表示被嚇得發青的臉。

驚恐

♂

被眼前的事物驚得說不出話來。眉毛上挑，也是為了增強受到驚嚇的程度。

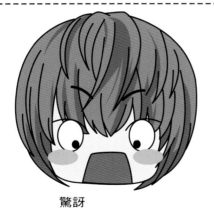

驚訝

眼睛瞪得圓圓的，嘴巴張開，表現出驚訝的程度。

驚呆

可以將這樣的表情設定在當時看到或聽到了什麼。也可以是事後突然想起什麼可怕的事情而作出的表情。

驚嚇

眼睛瞪圓，嘴巴張得極大，並且伸出了舌頭。表示因為極度的驚恐，而叫出聲音來。

驚恐

茫然的表情

當人們不知道該如何是好時，就會表現出一副茫然的表情。
女孩在動漫中表現茫然的時候，通常運用Q版形象表現，這樣女孩會給人一種憨憨的味道。男孩在茫然時通常會表現出一種無語與無奈。在動漫中經常會看到人物僵化的狀態，這就是茫然的一種誇張表現。

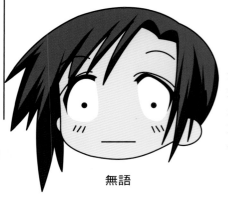

對遇到的事情無法理解，小小的眼睛和一字型的嘴巴表現出人物全然不知情的狀態。

無語

♀

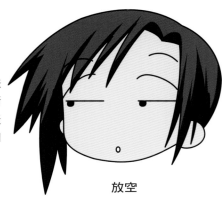

對於遇到的事情感到很無聊，從而表現出心不在焉的樣子。

放空

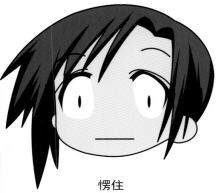

這種表情通常用在對於別人的提問一時間不知道怎麼回答的時候。

愣住

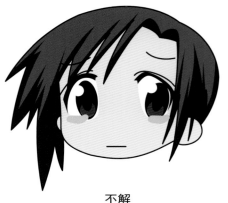

完全不懂的狀態，失意的急出了眼淚。

不解

♂

表示對對方所形容的或講述的事物完全不理解，所做出的樣子。

不解

完全處於無法思考的狀態，不能對事物做出判斷的表情。

眩暈

對於所發生的事情不能夠理解，而提出質疑時，表現出的表情。或是與對方沒有達成一致的意見。

辯解

無法在思考的事物中得到準確答案或結論的樣子。

木然

卡通動漫屋

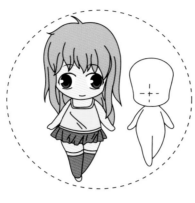

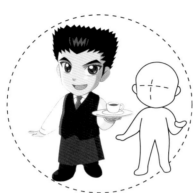

Q版人物的身體比例最常見的有：
1：1、1：2、1：3等，在將真人轉
Q版時，身體的變化最明顯的就是
頭與身體所呈現出來的比例關係，
結合前述五官的變化就能非常準
確、快速地繪製Q版人物了。

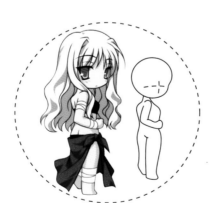

頭身比例

Q版動漫人物是脫離普通版人體比例的一種變形。從2頭到10頭身都是可以的，比較常見的是2頭身的比例。在繪製Q版人物的時候，普通版人物身體標準也是很重要的，瞭解了正常的頭身比，才能畫出自然的Q版形象。所謂頭身比例，是指人物的身高與頭長比。在一般的動漫中最常見的是6.5的頭身比。

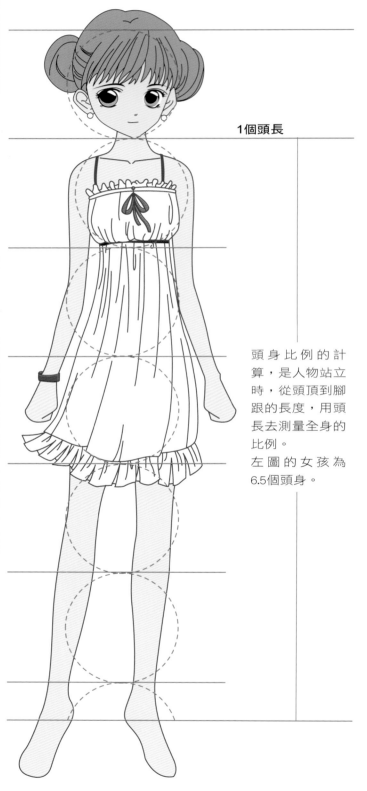

1個頭長

頭身比例的計算，是人物站立時，從頭頂到腳跟的長度，用頭長去測量全身的比例。
左圖的女孩為6.5個頭身。

頭長測量概念：

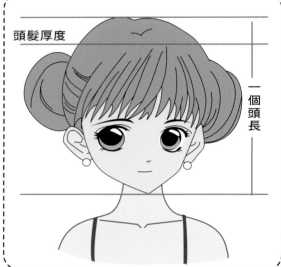

頭髮厚度

一個頭長

人物頭長是指從頭頂到下巴的距離。但要注意，這裡的長度不包括頭髮的厚度。因此，即使人物髮型設定得再另類，也不會影響到正常的長度，更不會計算在頭身比例的範圍內。

頭身比到腳跟測量概念：

當人物踮起腳尖或者穿高跟鞋的時候，視覺上會感覺人物高了不少，其實身高是沒變的。所以人物頭身比是從頭頂到腳跟的距離，這樣可以避免因設定的不同，導致人物比例變化。

身體比例的認識

要掌握人體比例的繪製，主要是平時多加觀察人物的頭身比例。觀察時，不僅要注意頭長和身高，還要注意人體身長的二分之一處。就像黃金分割點，把頭身比例和身長的二分之一位置結合起來，可以畫出理想中的勻稱身型。盡量留意最好看的身體比例，對掌握人體比例的繪製很有幫助。

然而對於身體比例，合理的設定也是十分重要的，人物的性格特點具有決定作用的。例如：蘿莉型的小女孩，就不適合7頭身或8頭身的高大形象。而高大威猛、力量型的武士、騎士，就不適合6頭身的矮小身材。

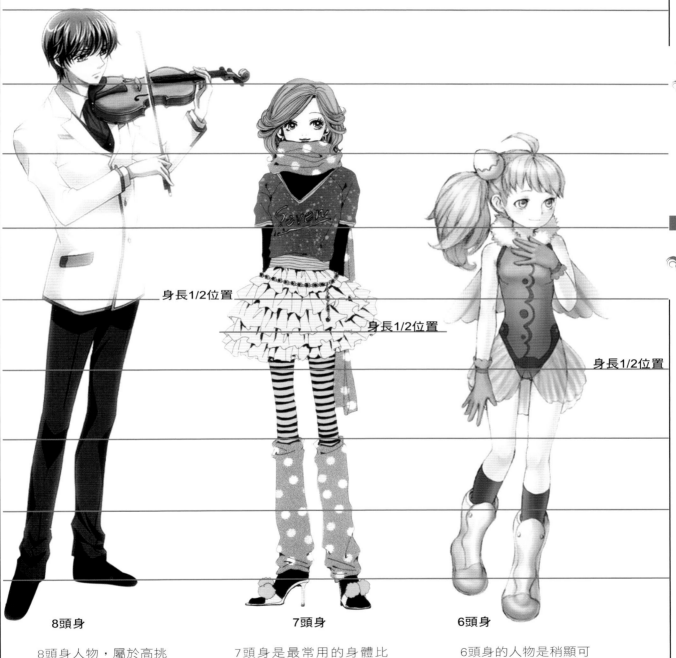

身長1/2位置

身長1/2位置

身長1/2位置

8頭身

8頭身人物，屬於高挑的模特兒身型。上身較短，雙腿修長。高大的身型，多少適用於男子，適合表現各種肢體動作。

7頭身

7頭身是最常用的身體比例，使用類別廣泛。體型勻稱，有著很強的平衡感。人物的設定方面，無論男女都很適用。

6頭身

6頭身的人物是稍顯可愛型的那種。上身明顯縮短，腿部拉長。與前者相比稍顯矮小，但也適用於大多數風格的動漫。

Q版人物比例的認識

動漫中，經常會把體型勻稱，比例適中的人物很誇張地加以縮小。那種頭大大的，身體卻變得很小的形態，就是大家很喜歡的Q版。無論什麼樣子的Q版人物形象，看起來都十分親切，顯得特別可愛。

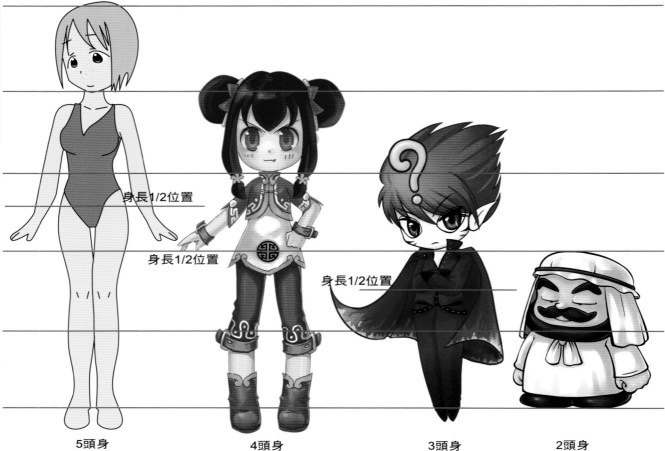

| 5頭身 | 4頭身 | 身長1/2位置 | 3頭身 | 身長1/2位置 | 2頭身 |

身長1/2位置

5頭身的比例，是人物已經比較接近Q版形態的身體比例。能很好地表現人物表情、動作，又不乏可愛感。

4頭身比例的人物就完全屬於Q版形態了。適用於小學生類型的人物使用。

3頭身比例的人物顯得格外可愛，手腳的形狀逐漸弱化，變成短短的、圓圓的形狀。

2頭身比例的人物，頭、身體各佔全身一半。這樣的結合不適宜表現大幅度的動作，但是通過表情的表現，可以顯得非常可愛。

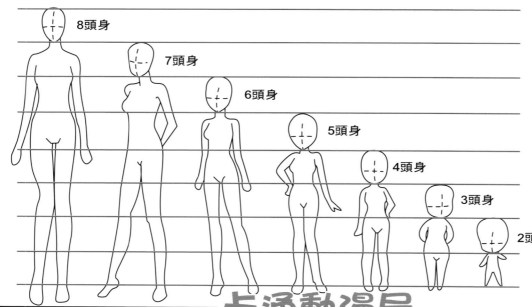

8頭身和7頭身屬於成熟型身體比例，6頭身和5頭身屬於常見型身體比例，4頭身的比例是正常版到Q版的過度階段，到了3頭身和2頭身屬於標準的Q版身體比例。

Q版人物的頭身比

在一些特定的情況下，我們可以將正常比例的人物誇張變形為2頭身到4頭身。一般我們都會將這種人物稱之為Q版人物，在繪製過程中需要注意以下的問題。

2頭身人物的身體比例：

2頭身的人物軀幹和腿部總共佔有一個頭的長度。

繪製2頭身Q版人物時，在身體的結構上要省略或簡化，包括服裝。

從下面的身體結構輪廓圖中，可以發現圓圈中除了頭部外，身體的部位全部包含在裡面。因此，2頭身的Q版人物身體被壓縮得很小。但是要注意，肘關節的位置始終保持在腰部。腿部佔據下面圓圈的一半。

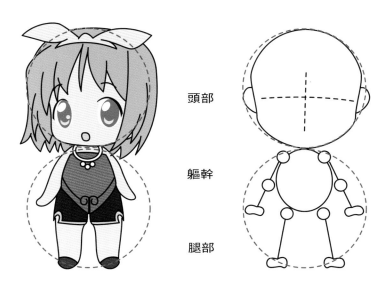

頭部

軀幹

腿部

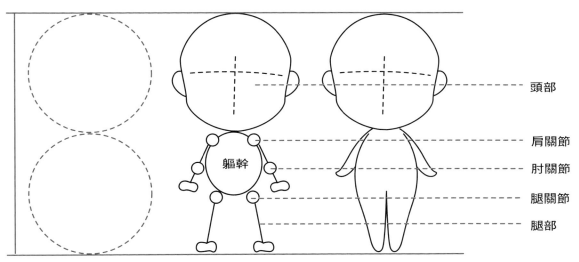

頭部

肩關節

肘關節

腿關節

腿部

2頭身Q版人物：

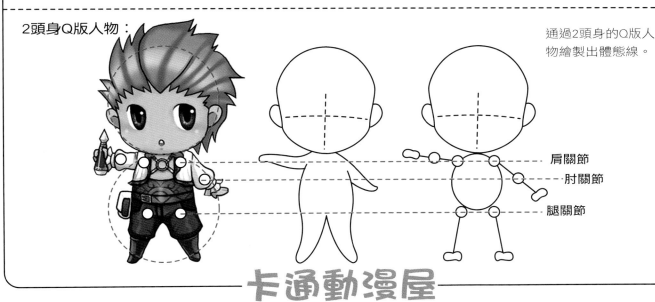

通過2頭身的Q版人物繪製出體態線。

肩關節

肘關節

腿關節

卡通動漫屋

2頭身Q版人物與結構的四視圖：

注意繪製人物正面時，要表現其立體透視的感覺。

正面

當人物側身為四分之三的角度時，身體的一小部分會被擋住。

四分之三側面

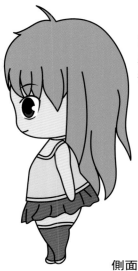

注意側面人物的身體厚度，如果是女孩，在胸部的位置會微微突起。

側面

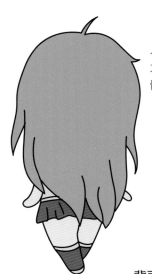

人物處於背面時，頭髮會擋住大部分的身體。即使這樣，身體的結構也不可發生變形。

背面

2頭身Q版人物：

卡通動漫屋

2個半頭身人物的身體比例：

2個半頭身的人物軀幹下半身相對要長，在繪製時就需要在關節部位與肩膀部位進行稍微細緻的描繪。

從下面的身體結構輪廓圖中，可以發現人物軀幹與腿部相對拉長，軀幹的腰部線條處於第二個圓圈的中間部位。膝蓋大致在第二個圓圈與第三個圓圈的相交處。手臂也要變長。

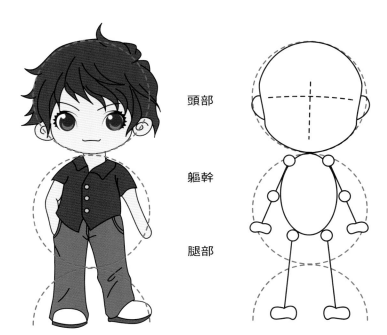

頭部

軀幹

腿部

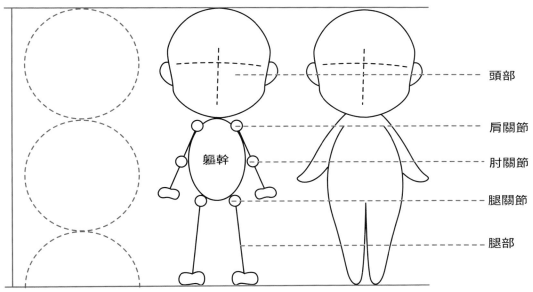

軀幹

頭部

肩關節

肘關節

腿關節

腿部

2個半頭身Q版人物：

通過2個半頭身的Q版人物繪製出體態線。注意軀幹的部位一直在第二個圓圈範圍內。

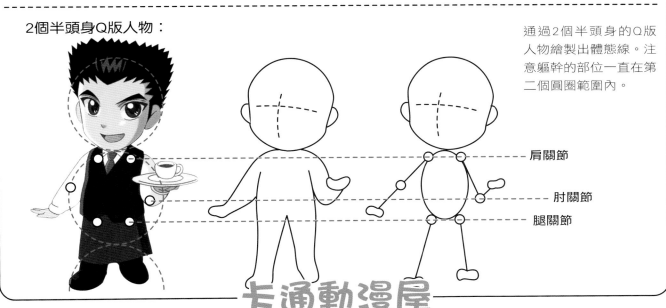

肩關節

肘關節

腿關節

卡通動漫屋

2個半頭身Q版人物與結構的四視圖：

注意繪製正面人物時，要注意身體的左右對稱。

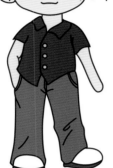

正面

當人物側身為四分之三的角度時，身體的一小部分會被擋住。給人一種輕微的透視感。

四分之三側面

注意側面人物的身體厚度，如果是男孩，在胸部的位置會凹下去，肚子的部位微微突起。

側面

繪製人物背面時，要根據正面的樣子進行變換與補充。

背面

2個半頭身
Q版人物：

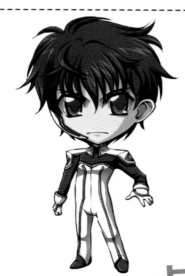
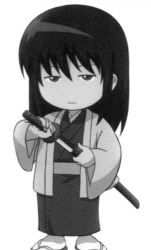

3頭身人物的身體比例：

3頭身的人物軀幹在體型上已經有了明顯的變化，比如腰身的起伏等。

繪製3頭身Q版人物時，對服裝與裝飾品的描繪會比較詳細。

從下面的身體結構輪廓圖中，可以發現3頭身人物的腰線大約在身體一半的位置，也就是第二個圓圈的中心位置。在這個位置上經常繪製腰帶之類的裝飾。

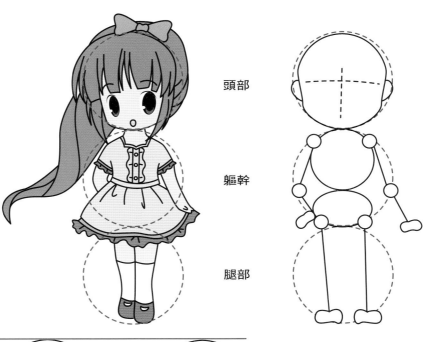

頭部

軀幹

腿部

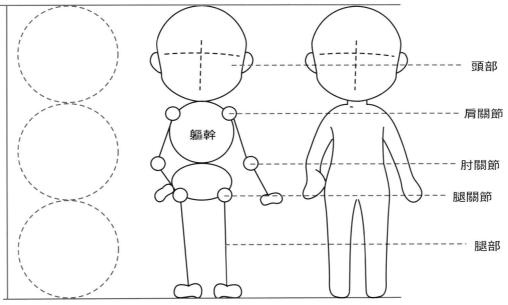

軀幹

— 頭部

— 肩關節

— 肘關節

— 腿關節

— 腿部

3頭身Q版人物：

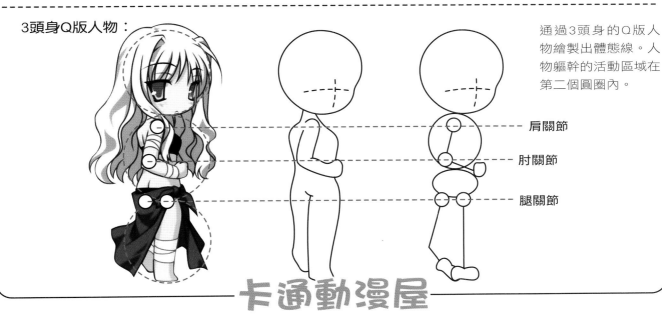

通過3頭身的Q版人物繪製出體態線。人物軀幹的活動區域在第二個圓圈內。

— 肩關節

— 肘關節

— 腿關節

卡通動漫屋

3頭身Q版人物與結構的四視圖：

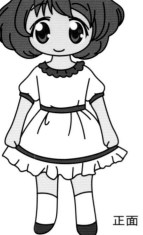
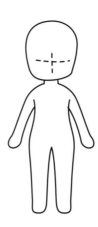

注意繪製正面人物時，要注意全身的整體性。

正面

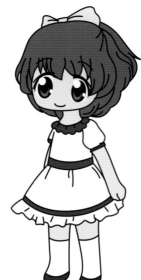
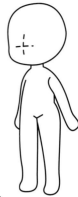

當人物側身為四分之三的角度時，身體的一小部分會被擋住。要注意遮擋住部位的結構走向。

四分之三側面

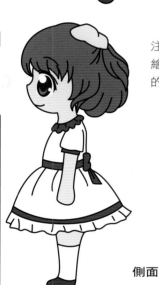
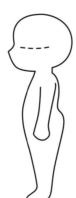

注意側面人物的身體厚度，繪製時注意體現出前後元素的聯繫。

側面

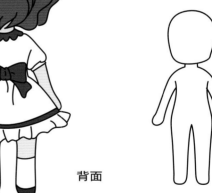

繪製人物背面時，要根據正面的樣子進行變換與補充。背部細節的刻畫也是很重要的。

背面

3頭身Q版人物：

3個半頭身人物的身體比例：

3個半頭身的人物在體型上已經明顯變得修長了。性別上的特徵逐步變得突出，不過頭部的比例整體看起來還是偏大。

從下面的身體結構輪廓圖中，可以發現3個半頭身人物的腿部拉長，總共佔據了一個半圓圈。這樣使得人物看起來更加修長，軀幹還是保持在第二個圓圈內。

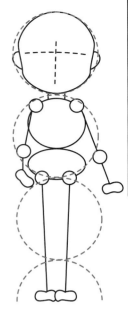

頭部

軀幹

腿部

軀幹

頭部

肩關節

肘關節

腿關節

腿部

**3個半頭身
Q版人物：**

通過3個半頭身的Q版人物繪製出體態線。注意身體結構已變得修長，尤其是腿部的變化。

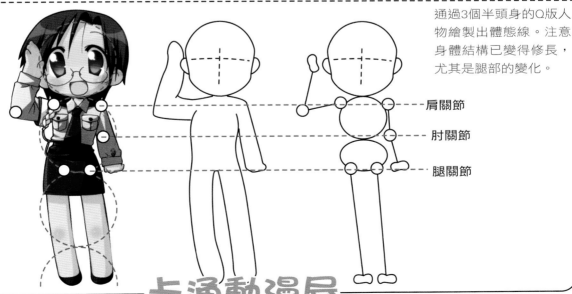

肩關節

肘關節

腿關節

3個半頭身Q版人物與結構的四視圖：

繪製正面人物時，注意人物動作對於身體整體性的影響。

正面

當人物側身為四分之三的角度時，在動作上的繪製要符合合理的透視變形。

四分之三側面

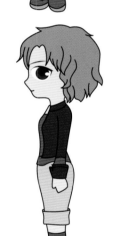

注意側面人物的身體厚度以及手臂的位置。由於身形的拉長，胸部與臀部的位置也發生了變化。

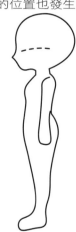

側面

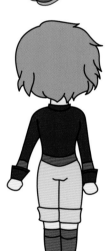

繪製人物背面時，要注意動作的方向也會發生著變化。

背面

3個半頭身Q版人物：

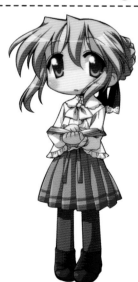

4頭身人物的身體比例：

4頭身的人物在服裝上的繪製要更加的細緻化。甚至是頭髮上的表現，也會更複雜化。

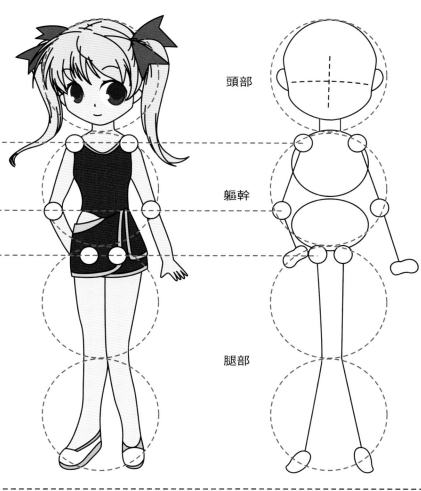

肩關節

肘關節

腿關節

頭部

軀幹

腿部

軀幹的位置還是處於第二個圓圈內，由於腰線的上升，人物整體看上去更高挑了。雖然4頭身人物還是屬於Q版，但是在軀體的細節上還是有明顯的變化，例如四肢的繪製就會更加的偏真實化，脖子的線條也很明顯地表現出來。

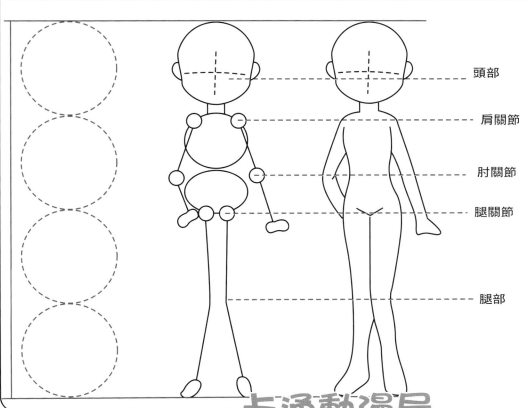

頭部

肩關節

肘關節

腿關節

腿部

從左面的身體結構輪廓圖中，可以發現4頭身人物在體型上已經有了很大的變化。腰部的位置已經開始上向移動，腿也變得更加的修長。

卡通動漫屋

4頭身Q版人物與結構的四視圖：

注意女孩頭髮的不規則性與不對稱性。

正面

當人物側身為四分之三的角度時，注意身體的重心位置。

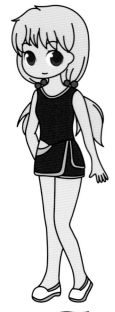

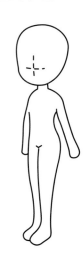

四分之三側面

注意側面人物的身體厚度以及手臂的位置。由於右手做著叉腰的動作，所以看不見。

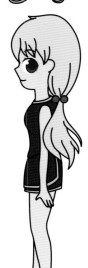

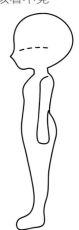

側面

繪製人物背面時，要注意頭髮的走向與正面時，是相反的。

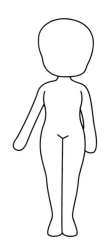

背面

4頭身Q版人物：

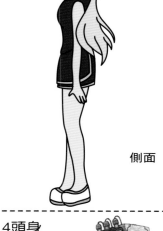

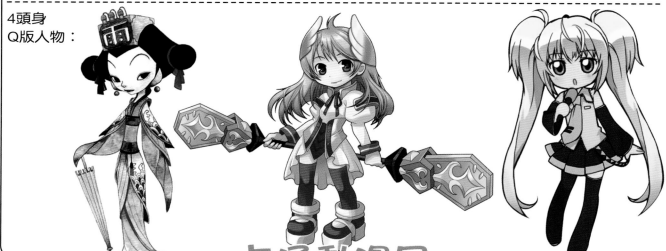

卡通動漫屋

Q版人物的手腳比例

當人物的雙臂平展開時，它的長度和人物的身高基本相等。在繪製的時候，我們除了要注意人物的頭身比，還要注意人物四肢與軀幹的比例。手臂和腿長如果不合適的話，人物看上去會非常奇怪。

藝術大師達芬奇曾運用圓形、正方形與人體結構之間的關係，詳細地分析出人體四肢與身體的比例。這個方法對於繪製動漫人物非常適用。

5頭身的人體比例：

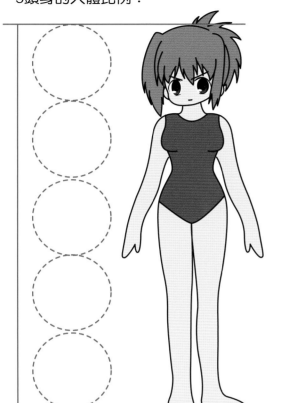

5頭身人物的手未觸及到正方形的邊緣。可以明顯地看出手和腳放在正方形裡面稍短很多。

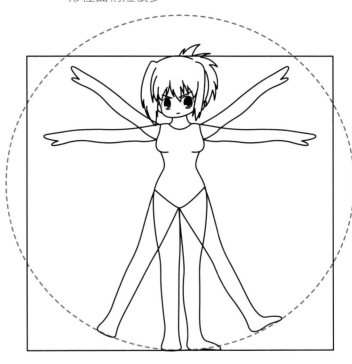

4頭身的人體比例：

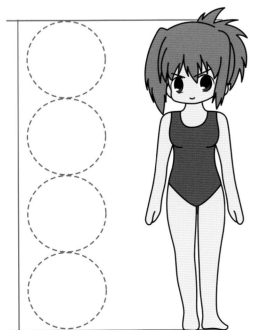

由於4頭身人物的手與腳比5頭身人物還要短些，所以距離正方形邊線的位置就更遠了。

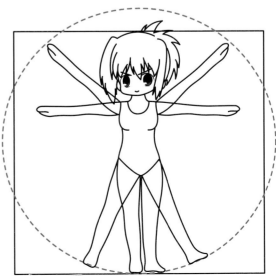

卡通動漫屋

3頭身的人體比例：

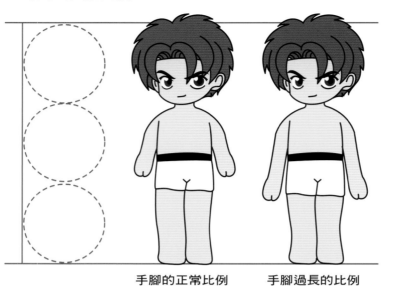

手腳的正常比例　　　　手腳過長的比例

3頭身人物的頭部明顯要佔據身體比例多一些，所以手和腳顯得更短了。

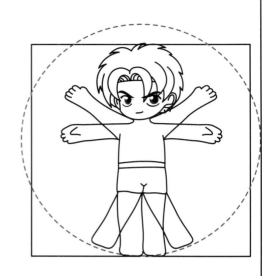

2頭身的人體比例：

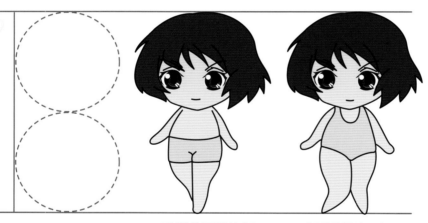

手腳的正常比例　　　　手腳過長的比例

由於2頭身人物的頭部佔據了身體一半的比例，四肢粗短，所以手腳的特徵已經被忽略掉了。

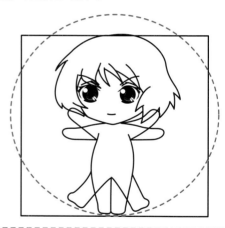

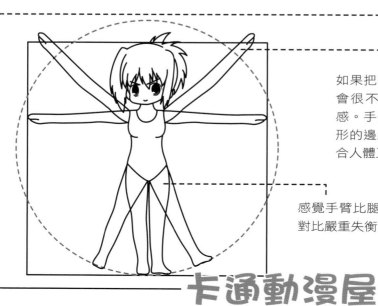

如果把手臂繪製得過長，那麼看上去就會很不自然，失去了身體整體的平衡感。手臂過長，已經超出了圓形和正方形的邊緣，看上去極不協調。已經不符合人體正常的身體比例了。

感覺手臂比腿還要長，上半身和下半身對比嚴重失衡，重心也發生了偏移。

不同身體比例的變化

和現實生活中一樣，我們所繪製的動漫人物同樣也有高矮胖瘦的區別。從正常比例的動漫人物身上我們能夠清楚地看出他們的身材，但當轉成Q版形象時，身體的特徵就不會那麼明顯了。

7頭身男生：

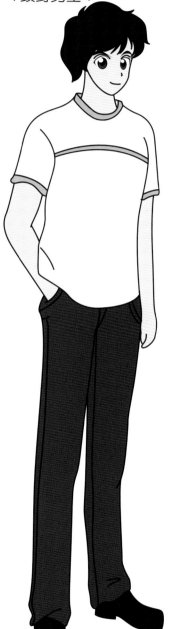

正常人物的身材比例比較勻稱，身上的肌肉、皮膚和骨骼都比較緊致。

4頭身男生：

3頭身男生：

2頭身男生：

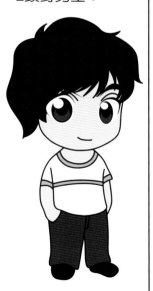

由於是正常比例，所以顯得人物的四肢特別地修長。

雖然身體比例變小了，但是整體上看去，還算是修長的。

3頭身的人物在服裝上，細節逐漸地在減少。身體也開始變得矮胖。

由於身體改變了，2頭身人物的腰身與腳變得更加圓潤，轉折的線條也變得少多了。

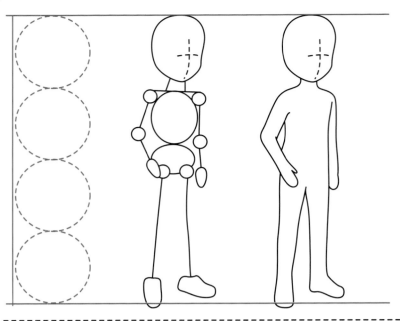
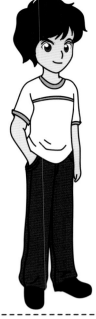

4頭身男生：

正常身材的4頭身男生身體比例勻稱。服裝中的一些細節可以忽略，但是插口袋的右手與上衣之間所形成的褶皺還是要表現出來。

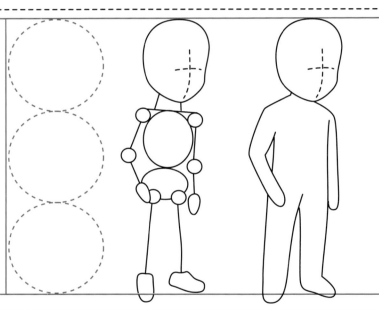

3頭身男生：

3頭身男生在很多細節上都被省略了。關節的位置也與4頭身時有所不同，繪製時要注意。

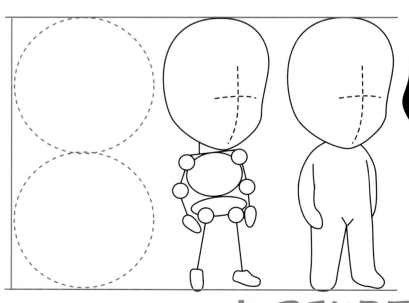

2頭身男生：

2頭身男生基本上已經是Q版的最後階段了。我們可以看出人物的四肢已經完全簡化，手臂與身體也貼合得更緊。

卡通動漫屋

7頭身女生：

4頭身女生：

衣服的花紋與鞋子的線條徹底省略不畫，顯得極為簡單。

3頭身女生：

配合身體的變化，我們可以看出4頭身人物的服裝與鞋子的線條變得圓潤起來。

處於7頭身的女生，在服飾上的繪製還是很細緻的。例如上衣的紋飾和領口的細節。

3頭身女生的服飾線條開始簡化。例如衣服的縫合線被省略了。

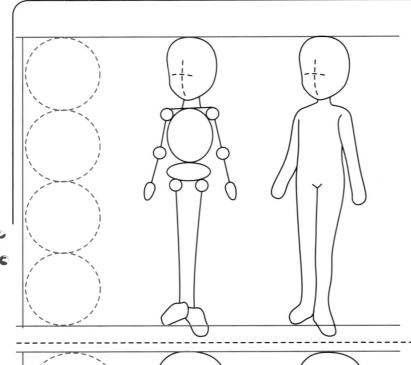

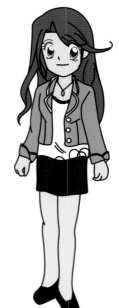

4頭身女生：

這個女生的衣服是三件套，我們在繪製的過程中要先勾勒出其整體的結構。

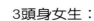

3頭身女生：

人物身材改變的同時，也要注意服裝也會相應地變得更加短小。

2頭身女生：

由於人物的衣服細節比較多，所以不能繪製過多的褶皺，以免畫面過於雜亂。

卡通動漫屋

7頭身男生：

4頭身男生：

3頭身男生：

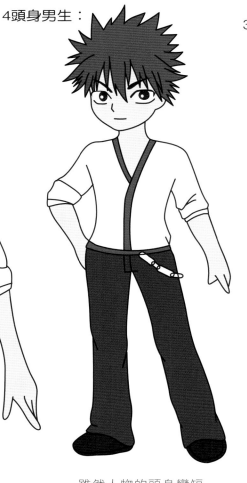

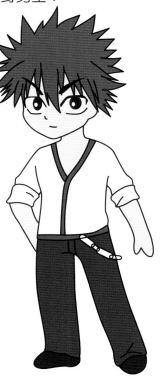

男生的身材感覺
更加短小了，但
是整體感覺還是
偏瘦的。

雖然人物的頭身變短
了，但是人物的關節
效果還是被強調得很
明顯。

2頭身男生：

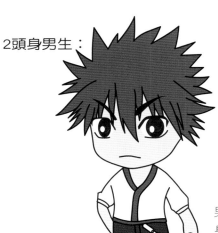

身材偏瘦的男孩腰的
位置會比較高，而且
曲線感很強。在服飾
搭配上也要繪製得貼
身些，這樣更能表現
出人物的修長身材。

男生即使變成了2頭
身，人物的特點還
是有很明顯的。例
如關節的突出及腰
身和腿部的纖細。

卡通動漫屋

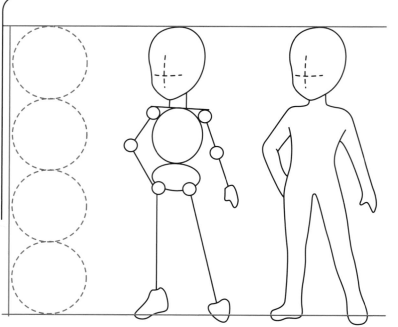

4頭身男生：

人物的肩膀在Q版中算是比較寬的。雖然腿部是身長的一半，但是由於腰部的位置較高，所以顯得腿比較長。

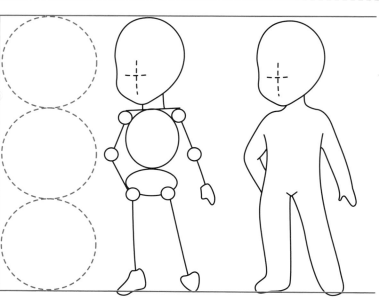

3頭身男生：

人物整個身體變短小了很多。一些飾物也要相對地變小，與之協調。

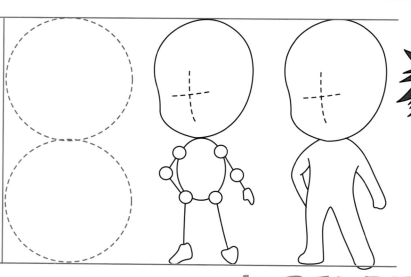

2頭身男生：

為了體現2頭身的男生身材偏瘦，就要把動作繪製得展開些。不舒展的姿勢會使偏瘦的男孩看起來比較臃腫。

7頭身女生：

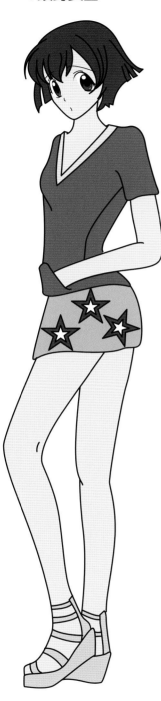

4頭身女生：

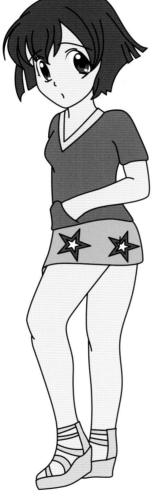

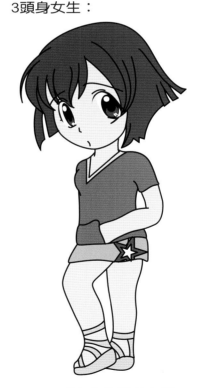

鞋子的結構變得更加概括，衣服的口袋也顯得大了，胖胖的身體看起來更加可愛。

3頭身女生：

這樣的女生胸部和臀部的曲線會比較明顯，胳膊和腿顯得很修長，加上厚厚的鞋子與緊身的服飾，顯得非常有氣質。

配合身體的變化，我們可以看出4頭身人物的身體線條變得圓潤了些。修長的身形也變得不那麼明顯。

3頭身女生雖然身體變短了，但是動作幅度上沒有變化。身體被遮擋的部位也要注意結構的表現。

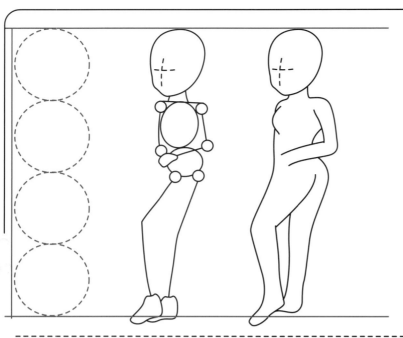

4頭身女生：

穿上厚底鞋後，小腿看起來比較長。女孩的身材會顯得比實際要高。

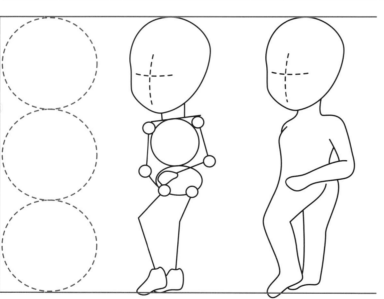

3頭身女生：

仔細觀察人物的一些細節特徵已經被簡化省略。但是故意強調女孩身材的優美曲線還是表現出來了。

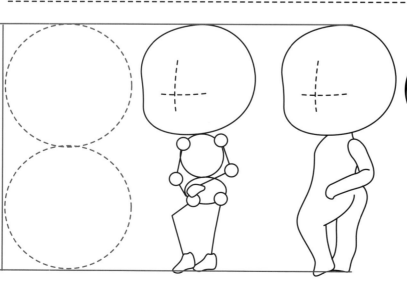

2頭身女生：

雖然人物的身材變小了，但是整體還是會給人一種成熟又可愛的感覺。

卡通動漫屋

Q版人物服飾

Q版人物的服飾保持了Q版
人物的身體比例關係，因此
在服飾的繪製上縮短的同時
也進行了簡化。Q版世界是
成人的童話世界，在這個世
界裡所有的一切都變得可
愛、美好。

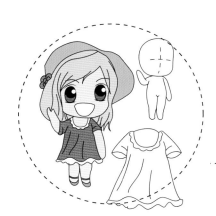

古代服飾

古代服飾不光只有綾羅綢緞，粗布麻衣，也有很多戰盔戰甲。Q版的戰甲與原版的戰袍有過之而無不及，依然透著精神、威武。精緻的鎧甲邊角由虛線裝點，顯得細膩、精巧，讓人印象深刻。

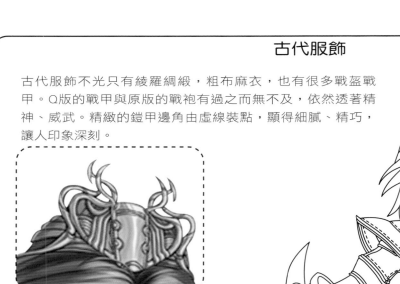

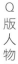

Q版將軍的頭冠樣式頗多，不僅有包裹嚴實的頭盔，也有這樣小巧、精緻的髮冠。金色的髮冠鑲嵌在紫色的飄帶上，給人帶來的不僅是高貴，還有瀟灑的感覺。

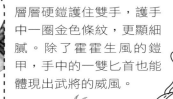

層層硬鎧護住雙手，護手中一圈金色條紋，更顯細膩。除了霍霍生風的鎧甲，手中的一雙匕首也能體現出武將的威風。

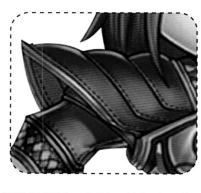

Q版戰甲細膩、有型，稜角分明的線條勾勒出堅硬的護肩甲。條條虛線細膩地裝點了護肩甲。鮮艷的紫色更顯得明艷照人。

Q版人物短靴，清秀的淡紫色、如陽光的黃色充斥短靴間，從色彩上迎合整套鎧甲。鞋上的虛線更是貫穿全身，使整套盔甲更顯細緻。

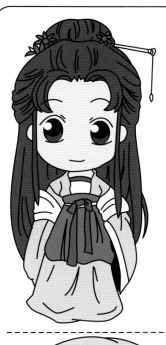
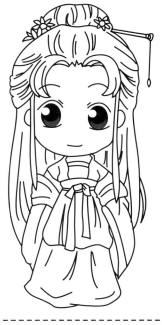

官宦家大小姐的裝束，素雅的顏色，獨有的款式。腰間上繫著紅色蝴蝶結，飄帶自然垂下，增添一份可愛、俏皮。

正義凌然的俠客服飾簡易、素雅。腰間佩短刀，絲絹繫馬尾，顯得英氣十足。

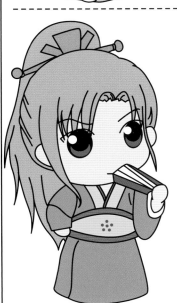
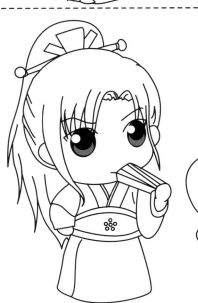

風度翩翩的美少年，穿著華麗，布匹花哨。兩層的袖口不但顯得富貴，還增添了幾分神氣。

精靈服飾

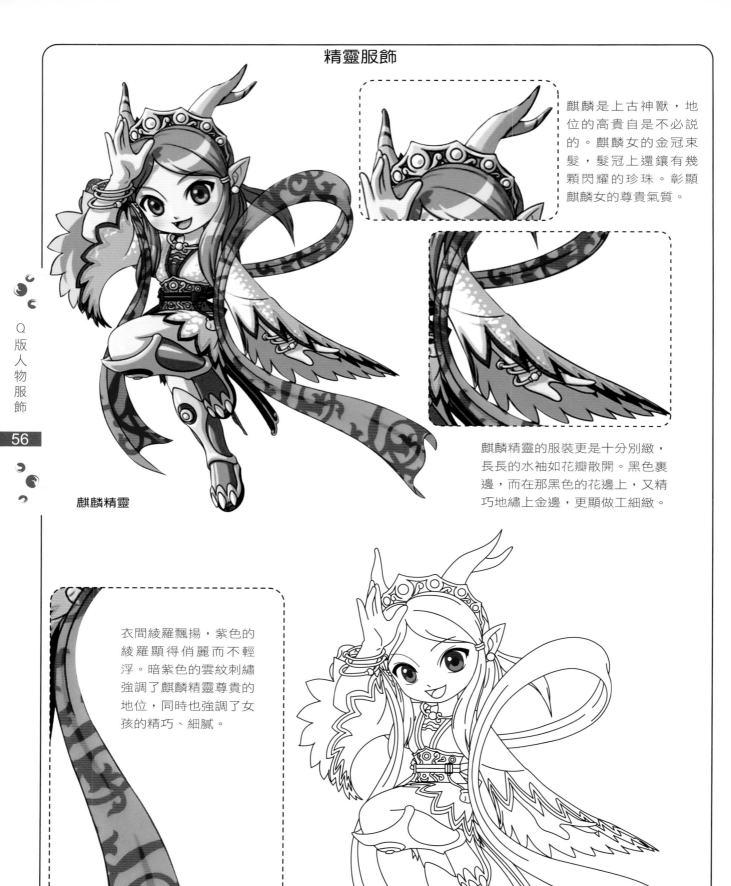

麒麟是上古神獸，地位的高貴自是不必說的。麒麟女的金冠束髮，髮冠上還鑲有幾顆閃耀的珍珠。彰顯麒麟女的尊貴氣質。

麒麟精靈的服裝更是十分別緻，長長的水袖如花瓣散開。黑色裹邊，而在那黑色的花邊上，又精巧地繡上金邊，更顯做工細緻。

衣間綾羅飄揚，紫色的綾羅顯得俏麗而不輕浮。暗紫色的雲紋刺繡強調了麒麟精靈尊貴的地位，同時也強調了女孩的精巧、細膩。

麒麟精靈

卡通動漫屋

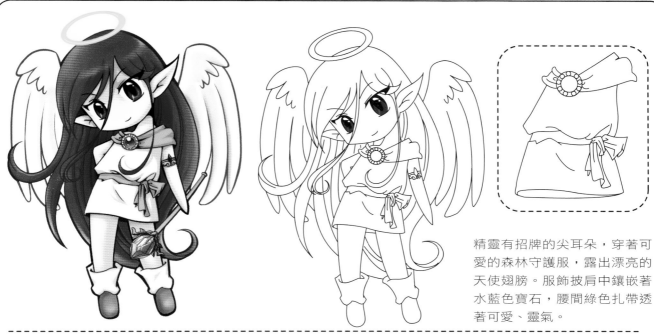

精靈有招牌的尖耳朵，穿著可愛的森林守護服，露出漂亮的天使翅膀。服飾披肩中鑲嵌著水藍色寶石，腰間綠色扎帶透著可愛、靈氣。

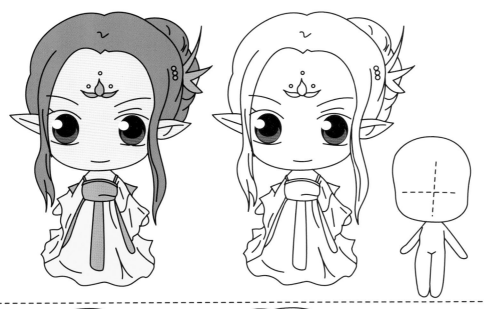

服飾像是宮娥的長裙，漂亮的長裙直拖到地上。精靈長有尖尖的耳朵，額頭上還印有花族精靈的蓮花標記。

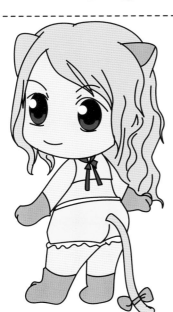

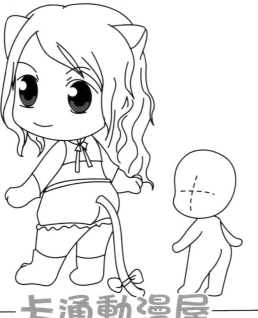

可愛的貓精靈，可愛的貓耳朵和貓尾巴為Q版人物增添可愛的氣質。

仙魔服飾

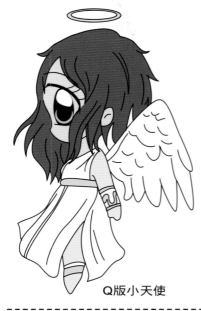
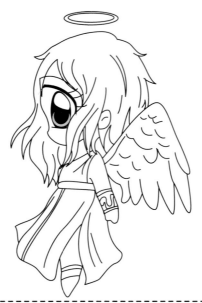
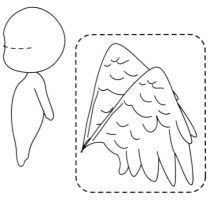

Q版小天使

小天使的服飾很像希臘女神的服裝，白色純潔的袍子顯得光潔、神聖。頭頂金色的光圈，散發著淡淡的光暈。背後的白色翅膀更給人一種安全和聖潔的感覺。

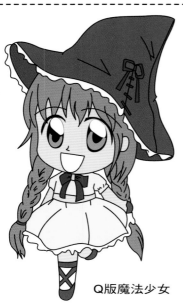
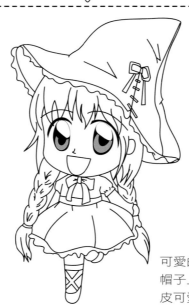

Q版魔法少女

可愛的小魔法師，頭頂深色的、尖尖的魔法帽。帽子上的荷葉邊和紅色蝴蝶結使小魔法師更加俏皮可愛。

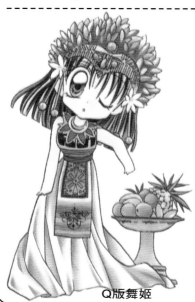
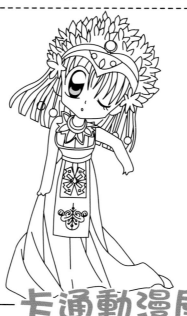

Q版舞姬

舞姬就像一隻翩翩起舞的蝴蝶，輕盈地飛於田間、花叢。華麗的頭冠上鑲嵌著很多閃亮的亮片，彷彿跟著陽光跳躍，與清風共舞。

卡通動漫屋

中國古代傳説中的九尾狐仙，可以幻化成為人形女子，樣貌美麗，妖嬈。她們被賦予妖媚、邪氣、神秘、狡猾等特質。而Q版狐仙脱離了古老的概念，成為了更加可愛的代名詞。

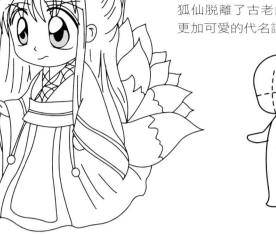

Q版小狐仙

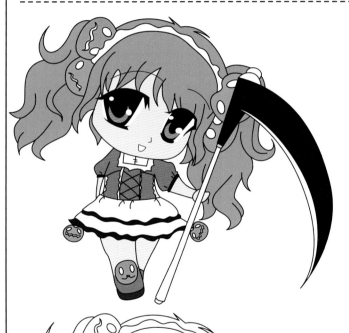

帶給人極大恐懼，又為人們帶來許多幻想的死神，向來都不是什麼吉祥之物。而這裡看到的死神，是轉變成Q版的樣子。可愛的相態讓她失去了以往的邪惡，稱為漂亮的精靈。手中緊握的鐮刀和作為裝飾的南瓜，都加深了小精靈可愛的一面。

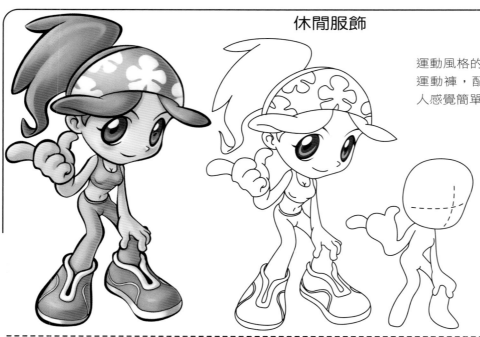

運動風格的粉色套裝，簡約至極的T恤和運動褲，配上一條白色碎花的方巾。給人感覺簡單，運動感十足。

橙色的運動鞋，和運動裝配成一套，從顏色上，都是暖色系。繪製風格上，都為簡約派，整體感覺乾淨俐落。

原本精緻的夾克外套，穿在Q版人物身上，只會增添他的可愛度。服裝上的細節明顯被簡化，剩下少許粗線條，卻能勾勒出服裝上該有的紋理。

可愛的糖果套裝，讓Q版女孩像個可愛的娃娃，頭上的桃心髮飾和衣服上的糖果胸針，讓女孩看起來更加俏皮可愛。

卡通動漫屋

可愛的淑女裝，流行的雪紡連衣裙，這些都是夏季服飾的首選。服飾的材質選用輕盈的料子，可以營造出飄逸的感覺。

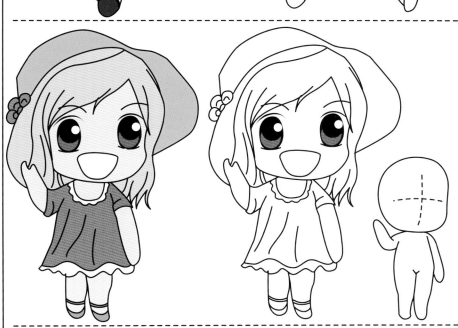

可愛的娃娃裝，雖然不如芭比娃娃的公主裝那麼複雜，但也是十分可愛的！

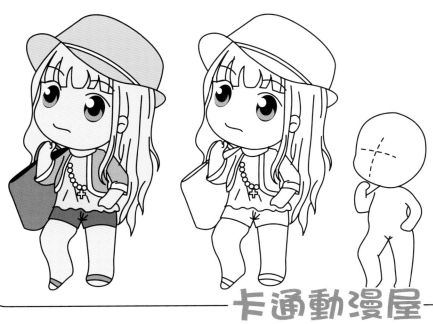

夏天去海邊度假，是很多人嚮往的事情，清爽的海灘裝與帽子是不可少的配飾，棉質的外套配上涼爽的吊帶，再加上一條超短的短褲，充分體現了海邊度假的清涼、悠閒。

民族服飾

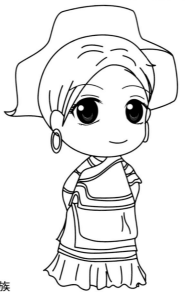

彝族的服飾多為寬邊的大袖服飾，並且繡有各種花紋圖案。繪製時注意裙擺的褶皺效果。

Q版彝族

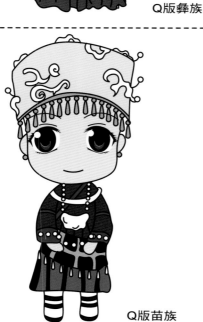
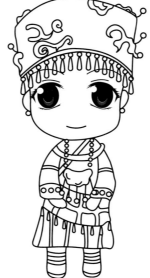
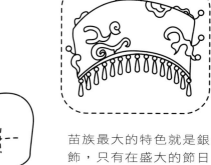

苗族最大的特色就是銀飾，只有在盛大的節日時才會佩戴。服裝上簡單的條紋刺繡也是一大焦點。

Q版苗族

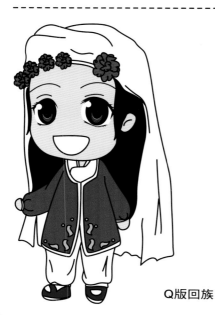
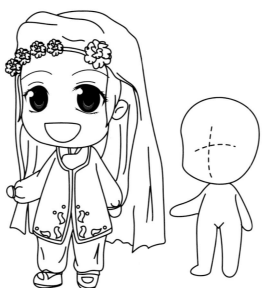

女孩頭上帶有白色的蓋頭，在白色服飾的襯托下，紅色的坎肩極為突出。這就是典型的回族服飾。

Q版回族

卡通動漫屋

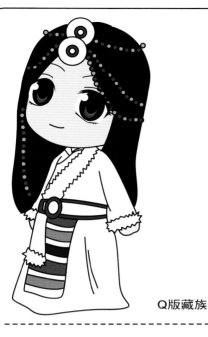
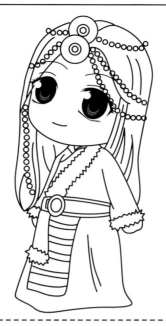

Q版藏族

身穿潔白的長袍，邊緣處有柔軟的毛皮。在繪製中，為了表現其毛茸茸的效果，可以運用鋸齒狀的小線條表現。

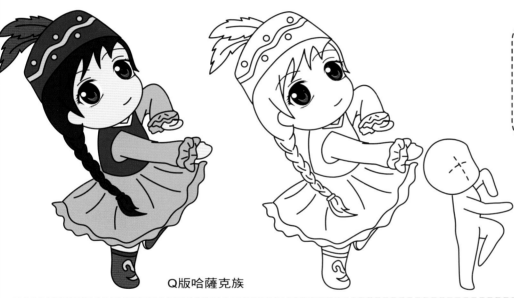

Q版哈薩克族

頭部戴著插有羽毛的帽子。隨著女孩舞動的身姿，連衣裙也隨之擺動。擺動的效果可以用波浪形的線條表示。

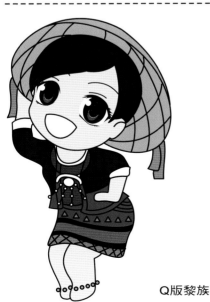

Q版黎族

頭部帶有竹編的帽子。身上帶有漂亮的飾品。裙身繡有簡單的幾何圖案，看起來純樸大方。

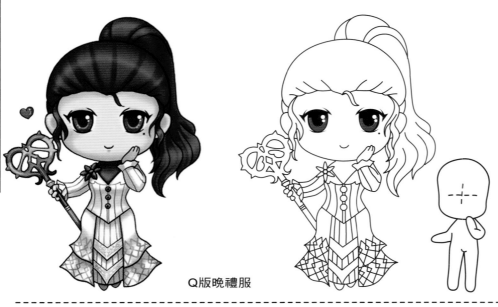

晚禮服的裙子很是華麗，尤其是上面的花紋。在Q版中這種複雜的花紋只需用簡單的幾何線條表示就可以了。

Q版晚禮服

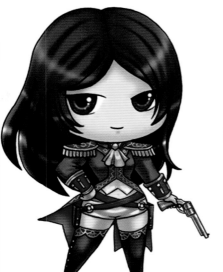

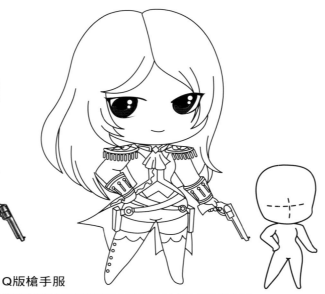

歐式服裝中常見的肩花與領結。給人一種傳統的華麗，Q版中的表現會比較簡單，但是華麗的感覺依然不減。

Q版槍手服

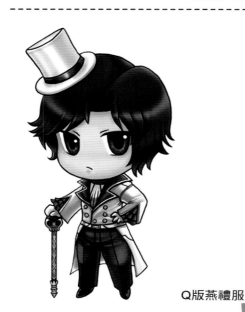

歐洲紳士經常佩戴的禮帽，算是歐洲服飾中重要的一部分。Q版的禮帽並沒有全部覆蓋頭部，反倒增加了可愛的感覺。

Q版燕禮服

卡通動漫屋

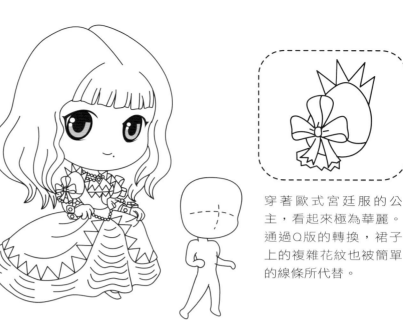

穿著歐式宮廷服的公主，看起來極為華麗。通過Q版的轉換，裙子上的複雜花紋也被簡單的線條所代替。

Q版公主

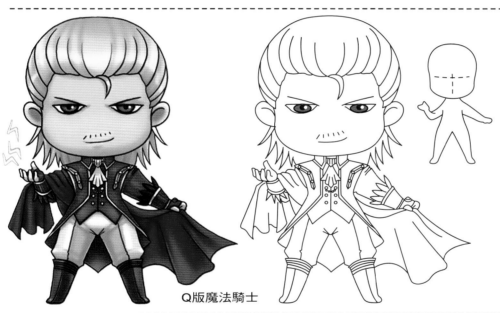

歐式服裝中常見的馬甲。凸顯出一種紳士的味道，Q版的魔法騎士長袍看起來更加臃腫，要配合著人物的體型進行變形省略。

Q版魔法騎士

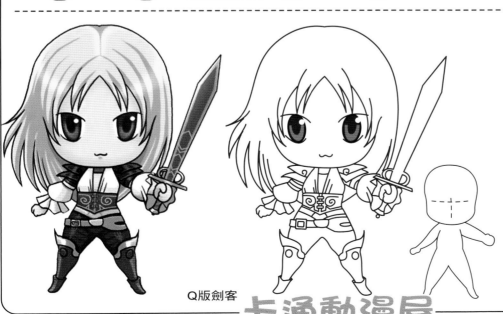

Q版劍客的服飾雖然繪製簡練了，但是在花紋的表現上還是精緻，運用螺旋的曲線就可以打造其精緻的效果。

Q版劍客

校園服飾

這件秋季校服雖然結合了西服正裝的特點，但是女生校服的俏皮可愛還是保留了下來。

Q版秋季校服

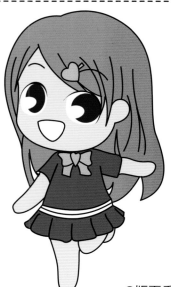

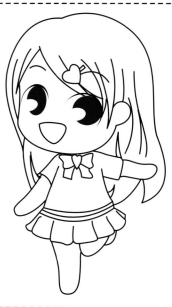

上衣是短袖的制服，在領口處系有可愛的蝴蝶結，增添了女孩可愛的感覺。算是夏季校服的一大特色。

Q版夏季校服

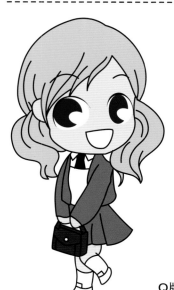

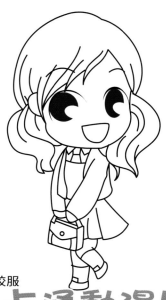

上身穿著短款的長袖西服，下身是及膝的百褶裙。更突顯出女學生的端莊嚴謹。

Q版西裝式校服

卡通動漫屋

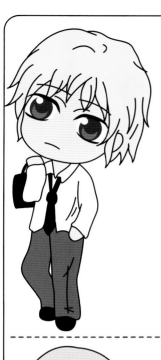
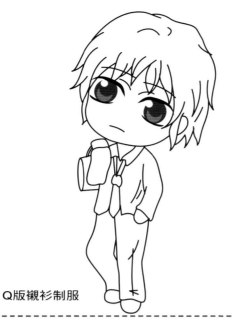

Q版襯衫制服

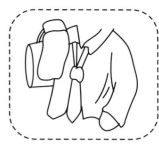

上身是休閒的長袖襯衫，領帶寬鬆的打法，給人一種隨意感。下身是簡單的休閒褲，與上身形成一致的感覺。

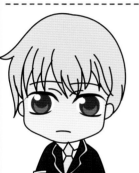

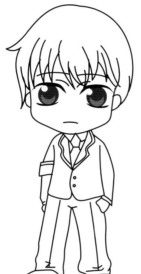
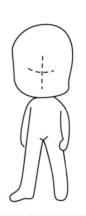

Q版西裝制服

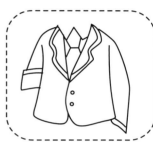

改良後的制服融合西服的特點，使男生顯得更加成熟。穿著這類服飾的學生看起來會更加穩重。

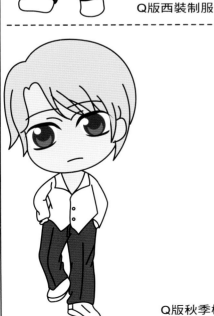
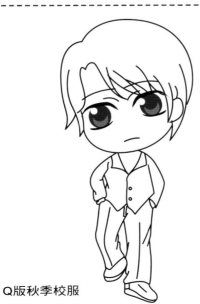

Q版秋季校服

比較傳統的秋季校服，上身是白色的襯衫，下身配上簡單的西服褲。為了表現褲子的垂感，可以添加兩條直線以增強感覺。

運動服飾

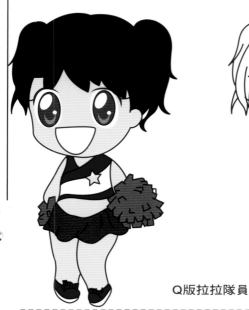
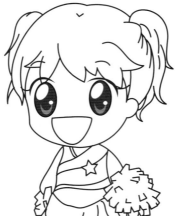

Q版拉拉隊員

拉拉隊服給人一種活力感，謹慎的A字形背心加上超短裙。使女孩看起來活力四射。

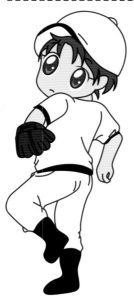
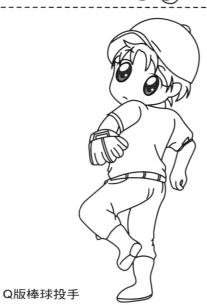

Q版棒球投手

整體單一的色調，凸顯出衣服的規整的效果。讓棒球手看起來更幹練帥氣。

Q版游泳隊員

泳衣的樣式很多，基本上都是緊身的。有時還會佩戴相同款式的游泳帽。

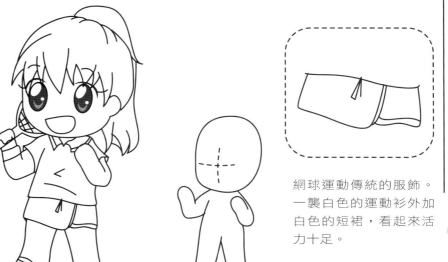

網球運動傳統的服飾。一襲白色的運動衫外加白色的短裙，看起來活力十足。

Q版網球隊員

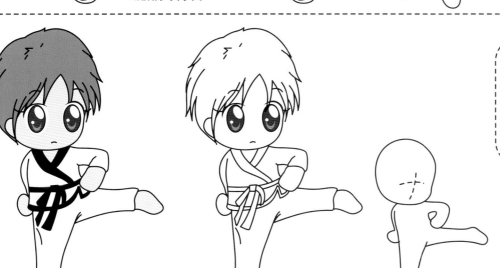

跆拳道傳統服飾，白色的服飾，配上代表級別的腰帶。使人物看起來英姿煥發。

Q版跆拳道運動員

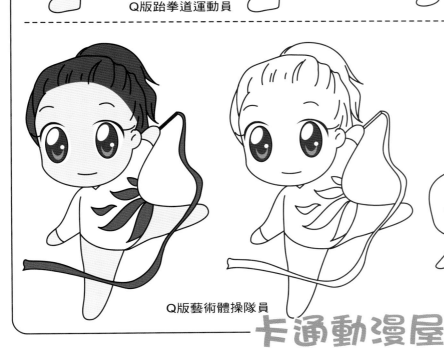

帶有紅色花紋的體操服加上紅色的絲帶。給人一種動感與活力。Q版的體操服上的花紋，要盡量簡化。

Q版藝術體操隊員

卡通動漫屋

職業服飾

Q版護士

白色短袖連衣裙和護士帽是護士典型的裝扮。不過現在的護士服已不再是單一的白色服飾了。

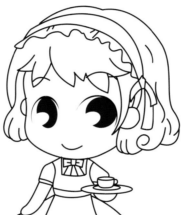

Q版服務員

頭上帶有蕾絲頭巾，身上是一件可愛的泡泡袖蓬蓬裙。白色的圍裙凸顯出人物的簡潔大方。

Q版禮儀小姐

禮儀小姐身穿中國傳統式旗袍，凸顯出一種傳統古典的美。給人一種親和力。

卡通動漫屋

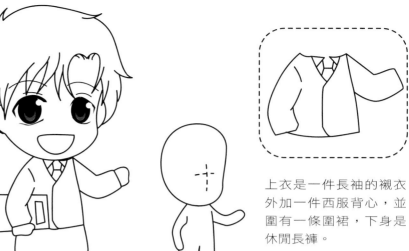

Q版店長

上衣是一件長袖的襯衣外加一件西服背心，並圍有一條圍裙，下身是休閒長褲。

Q版廚師

頭上帶有傳統的廚師帽。上衣是白色的排扣長衫，下身長褲也是白色的。凸顯出人物的簡潔大方。

Q版煤礦工人

由於礦工要在黑暗的地方工作，所以會帶有探照燈的帽子。服裝也是連身的長袖連身服，便於地下工作。

卡通動漫屋

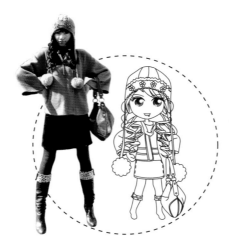

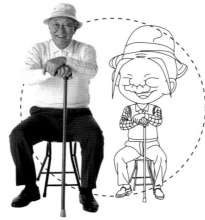

最幸福美好的感受：就是
每天對著這些夥伴們畫好
的圖，有一種感動在心中
流淌。生命是這樣的美好，
所有的人都在通過不同的方
式、角度來展現，而我們是
在用繪畫、用對繪畫的熱愛
來展現生命中的美妙。

艾倫斯特

古老的「伊蘇國」，傳說有個紅髮少年穿越被結界阻擋的海域，來到伊蘇舊址「艾斯塔裡亞」，並與失憶女子菲娜和吟遊詩人蕾雅相識。受占卜師的指引，少年開始收集傳說中的六本「伊蘇之書」，在魔獸頻繁出沒的艾斯塔裡亞踏上了冒險旅程。

艾倫斯特是亞加雷司的副官，雷姆恩艦隊的青年軍官。個性沉著冷靜，擁有卓越的指揮能力。追趕亞特魯乘的海賊船「多雷斯·馬裡斯」，並隨他們捲進卡南大漩渦。

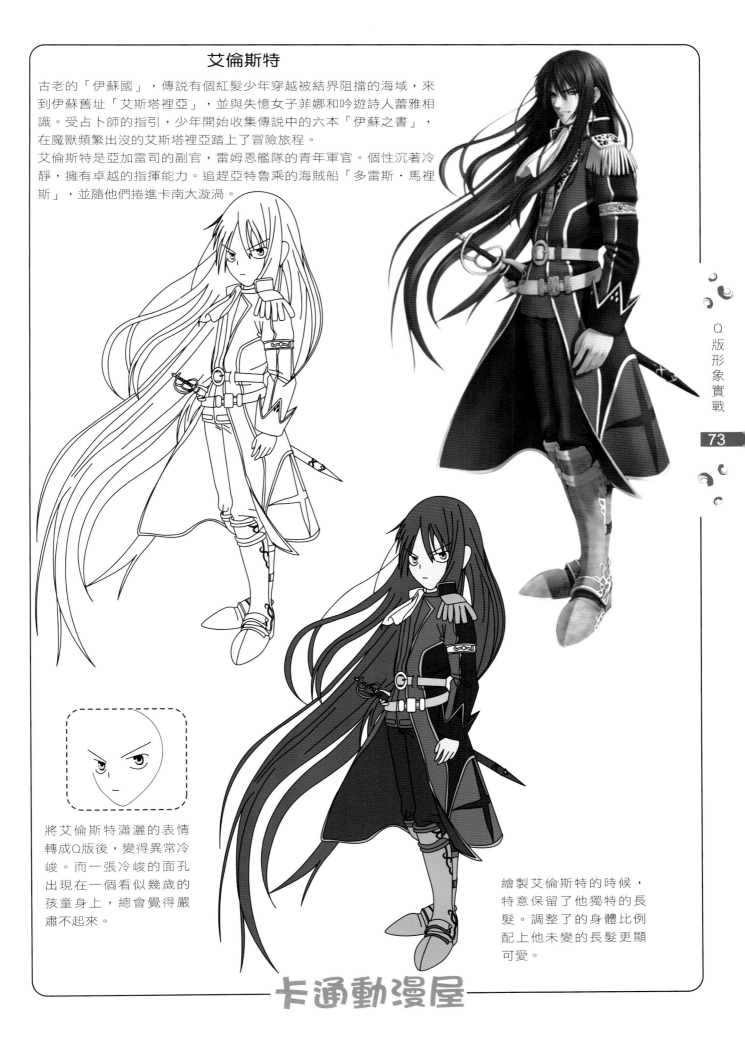

將艾倫斯特瀟灑的表情轉成Q版後，變得異常冷峻。而一張冷峻的面孔出現在一個看似幾歲的孩童身上，總會覺得嚴肅不起來。

繪製艾倫斯特的時候，特意保留了他獨特的長髮。調整了的身體比例配上他未變的長髮更顯可愛。

卡通動漫屋

八戒

《最遊記》裡的八戒擁有著漂亮的碧綠色眼睛，其中右眼是義眼，所以一直戴著單片的夾鼻眼鏡。深褐色頭髮，左耳上戴有妖力制御裝置。他一直照顧著全組人的飲食起居，另外，八戒的酒量很好。而且運氣也好得不能再好，玩牌無人能敵……

在轉Q版的時候，要注意人物的動作造型保持不變，把身體的各個部位的線條修飾得圓潤些。一些細節的部位可以省略。

細節變化：

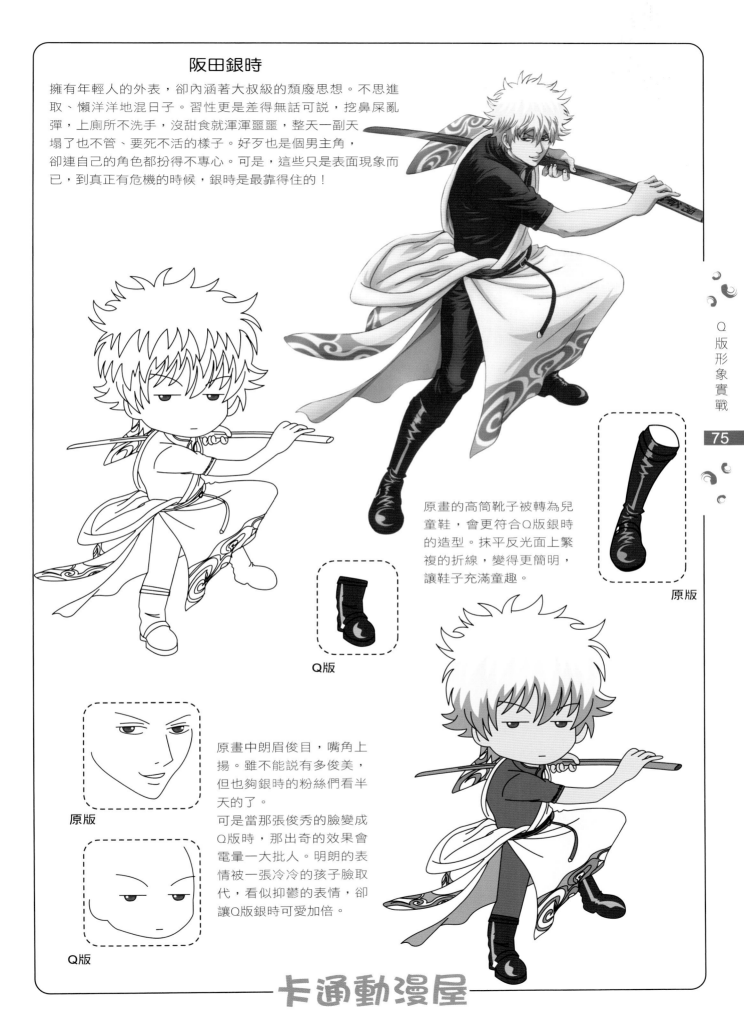

阪田銀時

擁有年輕人的外表，卻內涵著大叔級的頹廢思想。不思進取、懶洋洋地混日子。習性更是差得無話可説，挖鼻屎亂彈，上廁所不洗手，沒甜食就渾渾噩噩，整天一副天塌了也不管、要死不活的樣子。好歹也是個男主角，卻連自己的角色都扮得不專心。可是，這些只是表面現象而已，到真正有危機的時候，銀時是最靠得住的！

原畫的高筒靴子被轉為兒童鞋，會更符合Q版銀時的造型。抹平反光面上繁複的折線，變得更簡明，讓鞋子充滿童趣。

原版

Q版

原版

Q版

原畫中朗眉俊目，嘴角上揚。雖不能説有多俊美，但也夠銀時的粉絲們看半天的了。
可是當那張俊秀的臉變成Q版時，那出奇的效果會電暈一大批人。明朗的表情被一張冷冷的孩子臉取代，看似抑鬱的表情，卻讓Q版銀時可愛加倍。

卡通動漫屋

碓冰狼神

碓冰狼神最具有代表性的就是他的頭巾與手裡的滑雪板。他是THE蓮隊的隊員，由於狼神受令於族長，被告知禁止與人類交往，於是不得不拋棄他的青梅竹馬小水壩，小水壩得知後在追趕他時不慎在雪山中遇難，狼神對此後悔至極，於是捨棄了自己的本名並不允許別人提起此事，為了建造一片小水壩生前喜歡的蜂斗菜田而決心捨棄一切成為通靈王。

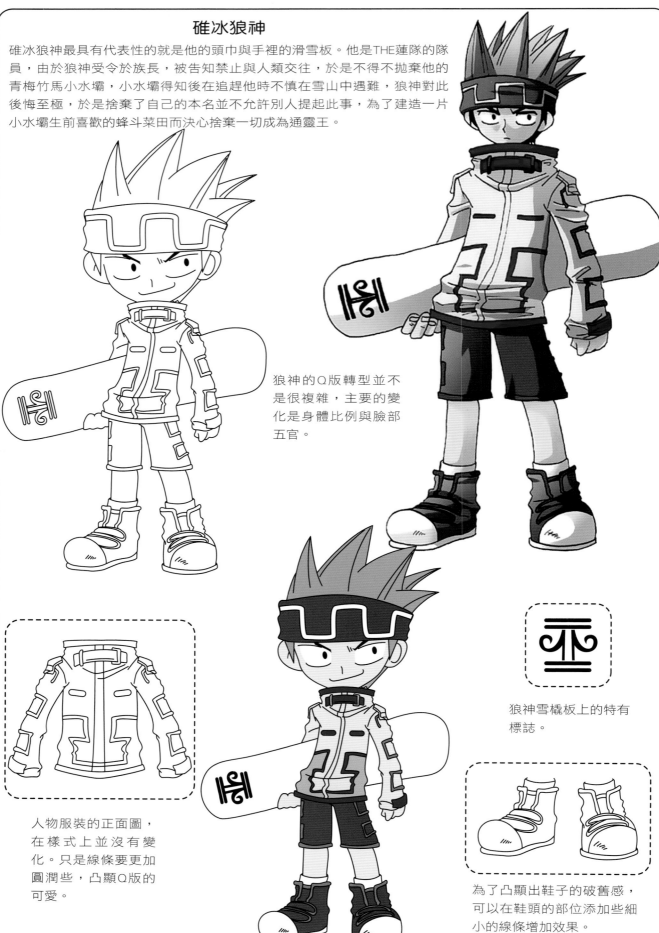

狼神的Q版轉型並不是很複雜，主要的變化是身體比例與臉部五官。

狼神雪橇板上的特有標誌。

人物服裝的正面圖，在樣式上並沒有變化。只是線條要更加圓潤些，凸顯Q版的可愛。

為了凸顯出鞋子的破舊感，可以在鞋頭的部位添加些細小的線條增加效果。

卡通動漫屋

高山晉助

以前與銀時一起攘夷的夥伴，攘夷志士中的倖存者，以前曾率領名為「鬼兵隊」的義勇軍。十分憎恨殺害了恩師吉田松陽的世道，因此企圖破壞現有的體制。經常煽動、策劃或製造動亂，曾殺害多名幕吏，因而被稱為「攘夷浪士中最激動、最危險的男人」，現正被幕府通緝。經典造型：眼包著繃帶，經常叼著煙管，身穿金黃色蝴蝶的紫紅色和服，散發著危險的氣息。

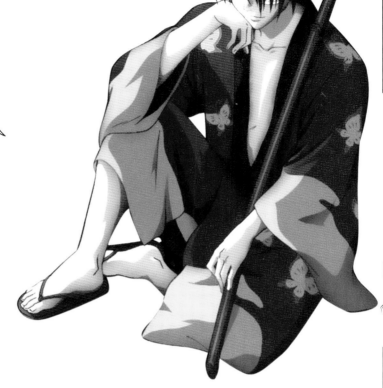

原版

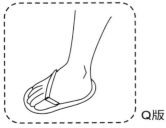
Q版

原畫中的腳繪製的十分精細，小到草履帶子的結都表現出來。Q版整體偏小，偏胖。省略了指甲部分，草履帶子也用簡單的兩條線繪製出來。

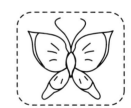
原版

Q版

原畫中和服上的蝴蝶精緻、靈巧，輕舞在和服上。轉成Q版的蝴蝶蛻去原有的紋理，變成兩個圓角三角形。簡易的兩個三角形拼在一起，雖去除了蝴蝶的細節，但卻保留了蝴蝶的姿態，讓它可以繼續起舞。

藍染物右介

有著溫柔的風貌，經常帶著笑容的文靜性格，實際上是冷酷無情的男人。藍染實際上是死神連載至今最大陰謀的幕後黑手和最大的反派BOSS，製造被暗殺的假象研究出取得崩玉和製造王鍵的方法，以壓倒性實力擊破重重阻擋，從屍魂界反叛至虛圈，成為虛夜宮最高領導，統帥著實力恐怖的破面集團，致力於目前仍然未現全貌的驚人野心。

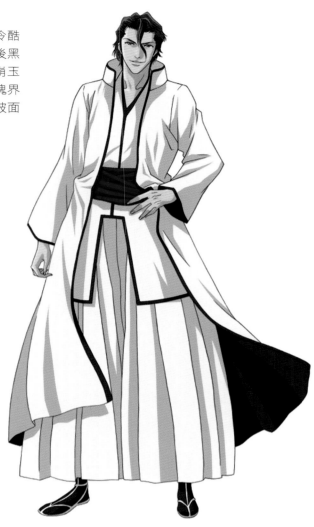

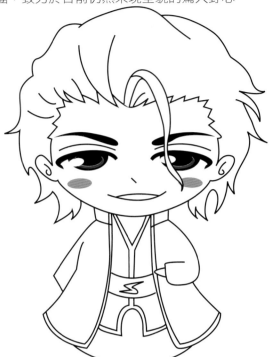

原版　　　　　　Q版

原畫中的腰帶橫豎交錯的線代表細節的褶皺，Q版中，則使用卡通效果十足的「Z」字代表要帶褶皺。

原版　　　　　　Q版

原畫中服裝和手的繪製十分精細，衣袖上的褶皺和手上骨節都有表現。轉成Q版後，將衣袖上的細節除去，手變成圓滑的三角形。

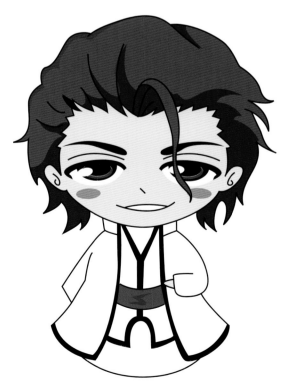

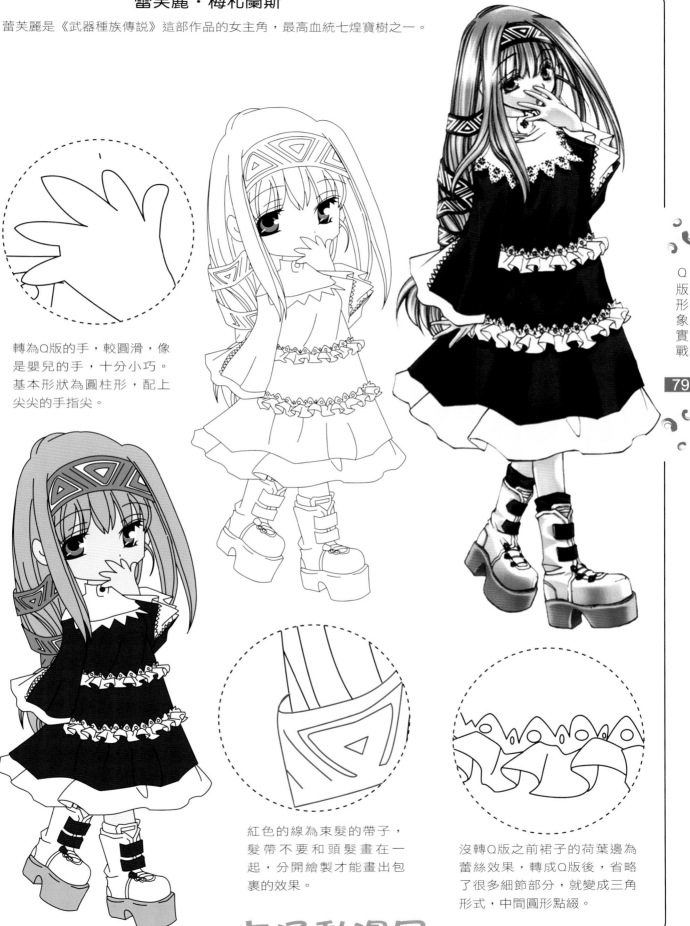

蕾芙麗・梅札蘭斯

蕾芙麗是《武器種族傳說》這部作品的女主角,最高血統七煌寶樹之一。

轉為Q版的手,較圓滑,像是嬰兒的手,十分小巧。基本形狀為圓柱形,配上尖尖的手指尖。

紅色的線為束髮的帶子,髮帶不要和頭髮畫在一起,分開繪製才能畫出包裹的效果。

沒轉Q版之前裙子的荷葉邊為蕾絲效果,轉成Q版後,省略了很多細節部分,就變成三角形式,中間圓形點綴。

路飛

路飛在東海的一個小村莊長大，和到這個地方的海賊香克斯建立了很好的友誼，並一心想成為像他們那樣的海賊。路飛誤食了橡膠果實，從此擁有了可怕的果實力量。香克斯把自己的草帽戴在了路飛頭上，並對路飛說將來你一定要還給我，當你成為出色海賊的時候。從此路飛的目標是海賊王。

路飛在轉Q版時，在樣貌上並沒有太多變化。主要是身體比例與四肢的變化，線條要更加圓潤。

細節展示：

瑪嘉‧阿魯邦

瑪嘉是擁有日本血統的工匠女孩，她是武器父親和人類母親所生的混血兒。在校成績優異，喜歡讀書，性格好強和認真，發怒的時候會用書籍和瑪嘉手刀攻擊別人。雖然年紀輕輕，就已經可以使用鐮職人傳統的大技「狩獵魔女」。非常喜歡樂曲。有戰勝恐懼的勇氣，其靈魂是5千萬人中才有一個的天使型。

通過對表情的誇張，可以讓Q版人物看起來更可愛幽默。

瑪嘉本身在畫風上就很簡練，所以在轉Q版時，可以將一些東西繪製得更加細節化，凸顯可愛。

鞋子上的皮帶

Q版的鞋子比原版的線條更加圓潤精緻，尤其是皮帶的繪製。鞋頭要繪製得更圓。

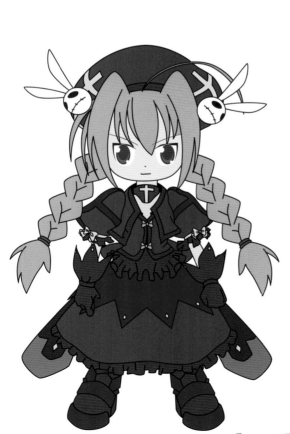

維塔

疾風的守護騎士之一，性格活潑，是四位騎士中最外向的，無論是什麼事都以非常認真的態度對待。

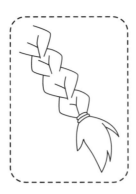

在繪製Q版人物的頭髮時，線條可以大幅度地簡化，只表現出輪廓就好。

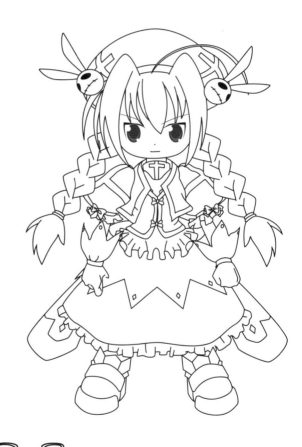

繪製人物的鞋子時，可以讓鞋子變得肥胖一些，線條更加簡練。這樣看起來會更可愛。

小女孩

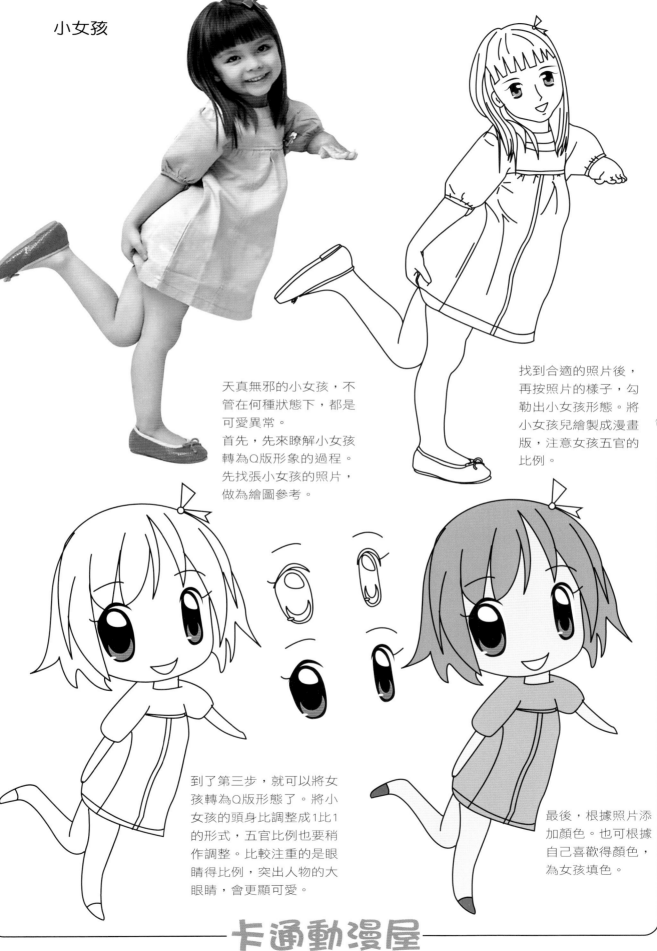

天真無邪的小女孩，不管在何種狀態下，都是可愛異常。

首先，先來瞭解小女孩轉為Q版形象的過程。先找張小女孩的照片，做為繪圖參考。

找到合適的照片後，再按照片的樣子，勾勒出小女孩形態。將小女孩兒繪製成漫畫版，注意女孩五官的比例。

到了第三步，就可以將女孩轉為Q版形態了。將小女孩的頭身比調整成1比1的形式，五官比例也要稍作調整。比較注重的是眼睛得比例，突出人物的大眼睛，會更顯可愛。

最後，根據照片添加顏色。也可根據自己喜歡得顏色，為女孩填色。

卡通動漫屋

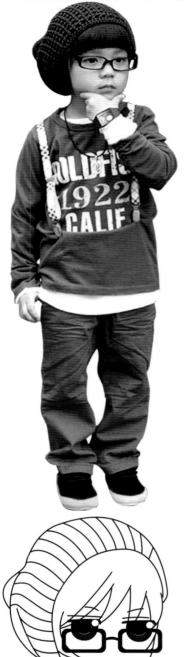

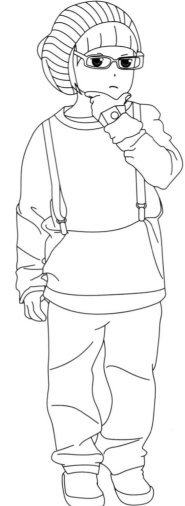

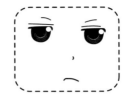

在五官的表現上可以直接繪製成動漫形式的,為轉Q版形象做好準備。

小男孩的原型本身就很接近Q版,所以一開始只要將小男孩的基本輪廓繪製出來即可。

小男孩轉成Q版後,大大的頭部與佔有臉部二分之一的大眼睛更加凸顯出男孩的可愛。衣服褶皺的效果也變得少多了。身體比例也逐漸發生變化,這個小男孩大概為2個半頭身。

最後一步就是為Q版的小男孩進行上色,經過上色的小男孩看起來更加生動形象。

卡通動漫屋

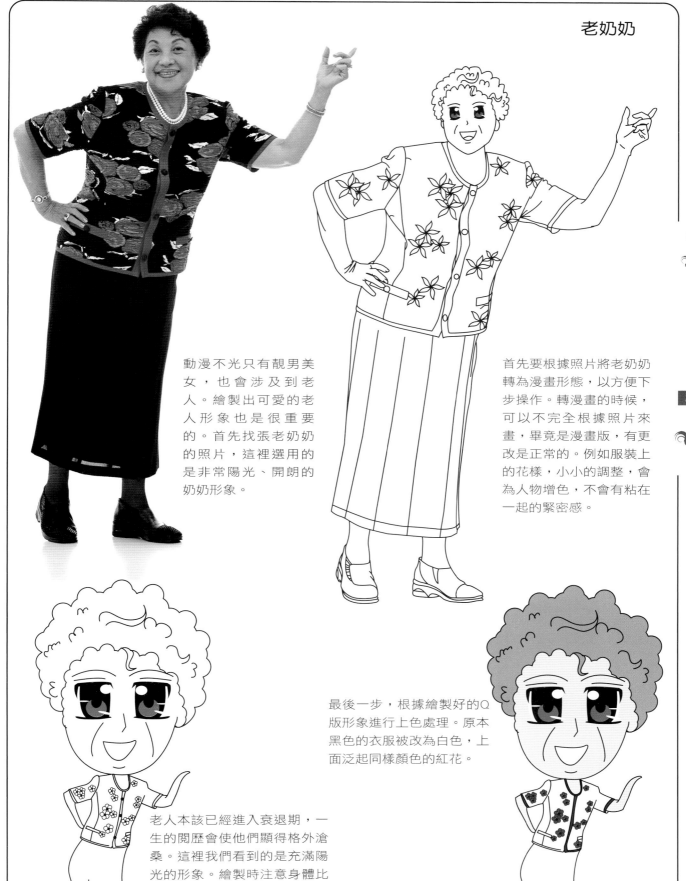

動漫不光只有靚男美女，也會涉及到老人。繪製出可愛的老人形象也是很重要的。首先找張老奶奶的照片，這裡選用的是非常陽光、開朗的奶奶形象。

首先要根據照片將老奶奶轉為漫畫形態，以方便下步操作。轉漫畫的時候，可以不完全根據照片來畫，畢竟是漫畫版，有更改是正常的。例如服裝上的花樣，小小的調整，會為人物增色，不會有粘在一起的緊密感。

最後一步，根據繪製好的Q版形象進行上色處理。原本黑色的衣服被改為白色，上面泛起同樣顏色的紅花。

老人本該已經進入衰退期，一生的閱歷會使他們顯得格外滄桑。這裡我們看到的是充滿陽光的形象。繪製時注意身體比例的調整，2頭身的比例會讓老人的形象更加可愛。

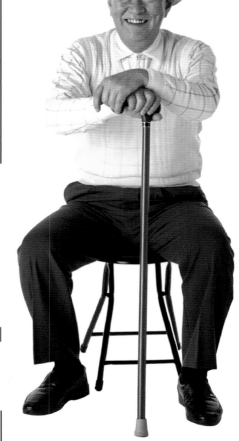

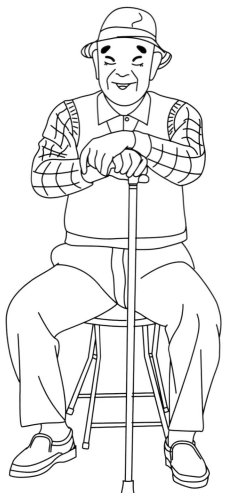

老爺爺由於皮膚鬆弛，在嘴的周圍會出現皺紋。這樣的線條要表現出來。

老爺爺由於是坐在凳子上的，所以褲子的褶皺很多，要表現出來。襯衫的格子條紋也要繪製。

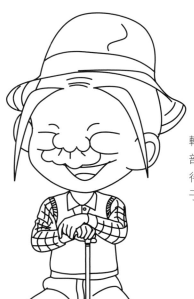

轉成Q版的老爺爺可以在臉部上發生變化。眉毛可以變得很長，鼻子下面長有鬍子，額頭加些皺紋。

給老爺爺添加色彩，眉毛與鬍子的顏色可以是白色，來增加老態。

時尚男孩

男孩子的形象時尚，新潮。將他轉為Q版也是十分可愛的。在這之前先找張時尚男生的照片，再按照片的樣子勾勒男孩的形態，將其轉變為漫畫形態。再由漫畫的樣子轉為Q版，繪製時注意身體比例。這裡用到的是2:1的比例，縮小身體，讓人物顯得更加可愛。

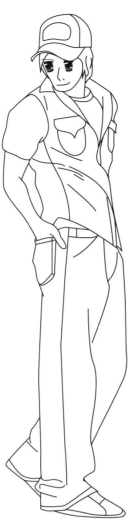
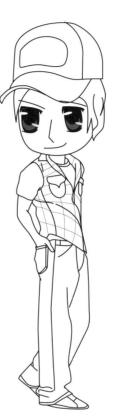
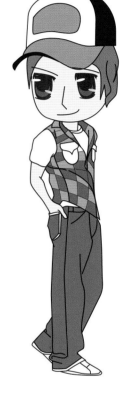

各種Q版形象

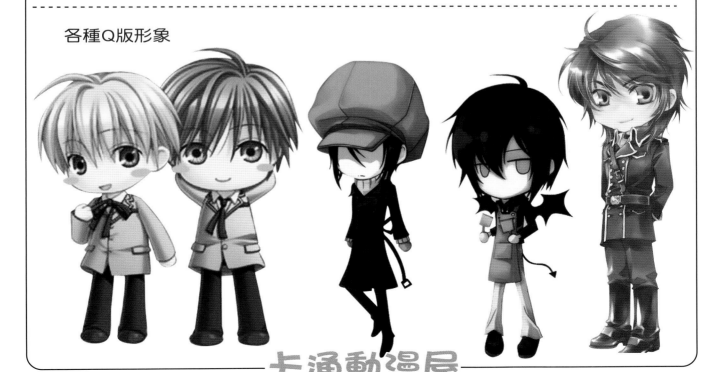

卡通動漫屋

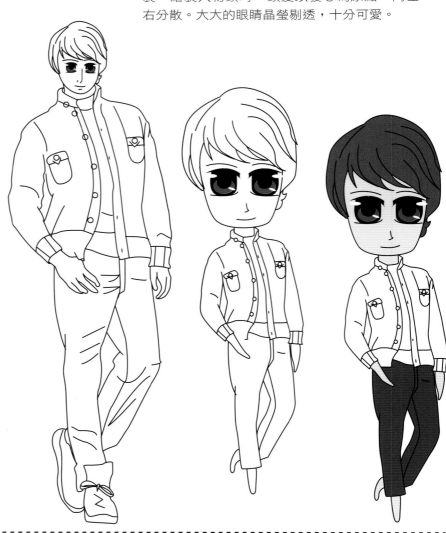

Q版人物改變不多，最大變化是頭和五官的繪製。繪製人物頭時，頭髮以髮心為原點，向左右分散。大大的眼睛晶瑩剔透，十分可愛。

各種Q版形象

卡通動漫屋

如今眼鏡也是時尚潮流的主要元素之一，繪製眼鏡的時候可以繪製出鏡片的效果。給鏡片加個透明的白色，用霧濛濛的效果遮住眼睛，顯得更為真實。

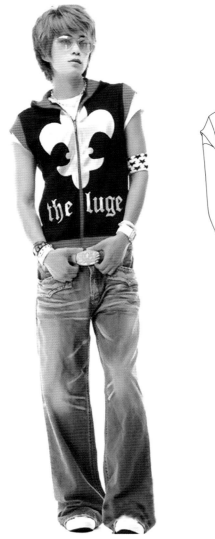
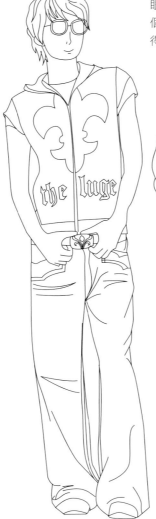
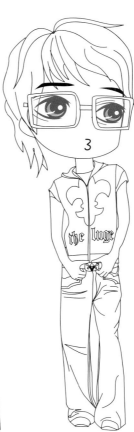

各種Q版形象

卡通動漫屋

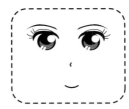

將人物轉成動漫形象，最重要的一步就是在表情上。將真實的眼睛繪製成動漫中常見的大眼睛。

繪製這樣的時尚女孩時，要注意她卷髮的繪製與袖子褶皺的效果。

將動漫的形象轉成Q版形象，可以從身體比例以及服裝的簡易入手。還可以將人物有特色的東西進行放大，例如她的帽子。

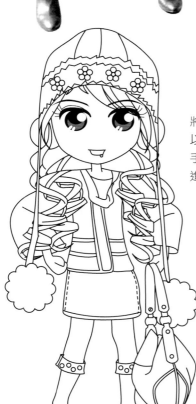

最後就是要為人物進行上色。擁有色彩的Q版女孩看起來更加傳神。

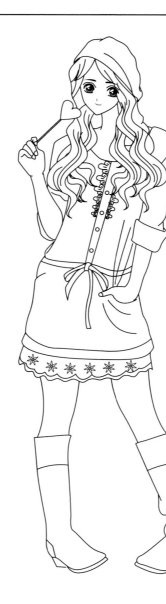

將真實的人物轉成動漫形式，最重要的一點就是眼睛上的變化。

繪製這個時尚的女孩時，主要注意的就是卷髮的效果以及裙子上的蕾絲花邊效果。

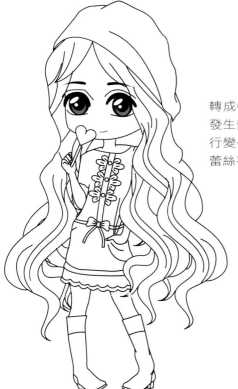

轉成Q版形象不單從身體比例上發生變化。還可以從她的特點進行變化，如她的卷髮、衣服上的蕾絲花邊。

給Q版人物進行上色，鮮艷的色彩可以更增加Q版人物的活力。

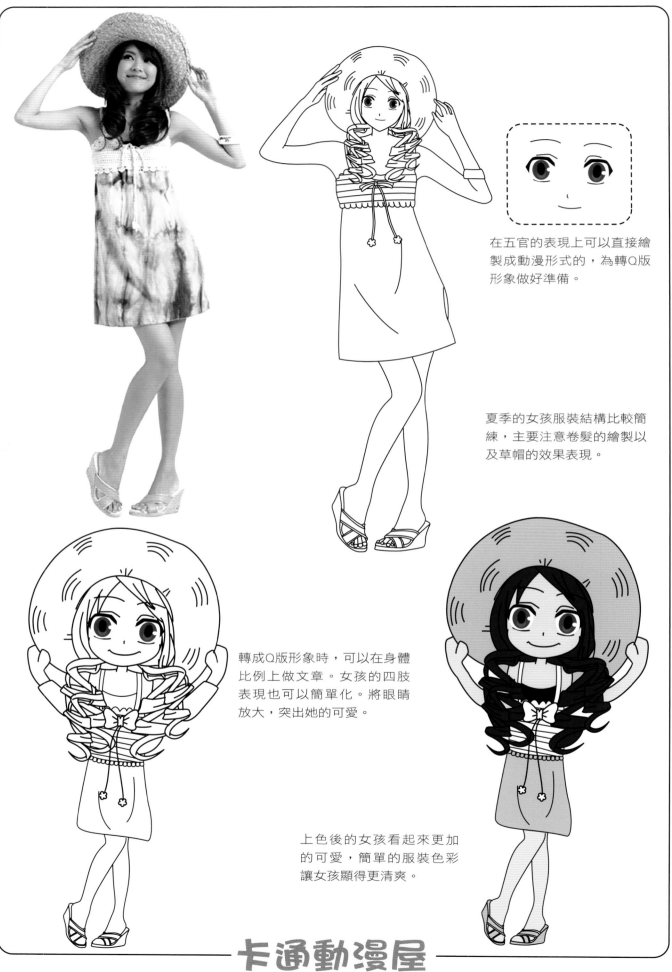

在五官的表現上可以直接繪製成動漫形式的，為轉Q版形象做好準備。

夏季的女孩服裝結構比較簡練，主要注意卷髮的繪製以及草帽的效果表現。

轉成Q版形象時，可以在身體比例上做文章。女孩的四肢表現也可以簡單化。將眼睛放大，突出她的可愛。

上色後的女孩看起來更加的可愛，簡單的服裝色彩讓女孩顯得更清爽。

卡通動漫屋

Ｑ 版 形 象 大 全

Ｑ版的世界如同我們所生活的世界，凡是人世間有的，在動漫的海洋中均有：人類、動物、植物、事物。人類精神世界的廣袤無法用語言來形容，但是我們可以用圖片來呈現我們內心世界對美好的感受，對愛的感受。

Q版形象大全

93

卡通動漫屋

《QQ自由幻想》

《QQ自由幻想》是一款由《幻想世界》製作團隊原班人馬全新打造的MMORPG網絡遊戲。它迎合網路遊戲市場發展趨勢，採用道具及增值服務付費的模式運營，是一款永久免費的大型MMORPG網路遊戲。

美人魚公主的頭飾和短坎，符合美人魚公主的尊貴身份。貝殼和珊瑚組成的頭冠中間鑲嵌一顆耀眼的珍珠，揭示人魚公主的奢華、富足地位。

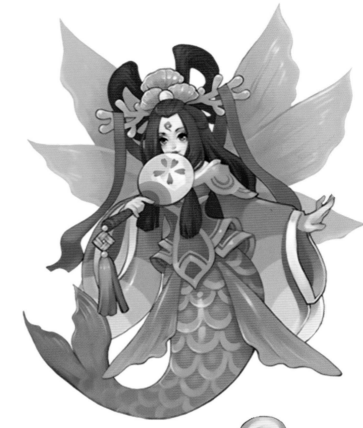

《彩虹島》

彩虹歷4020年，異族入侵，魔物橫行，彩虹島世界陷入危難之中！承載著人類希望的勇者美少女「愛麗斯」與她的夥伴，為了使彩虹島世界恢復和平，她們踏上了征途，前往遙遠的亞特蘭蒂斯遺跡，擊敗正要破解封印而出的魔王。

《彩虹島》是由Actoz公司開發的首款休閒遊戲，由盛大公司代理。

雖然Q版漫畫看上去十分精簡，但也有它細緻的地方。細緻到繪製貝殼時，對弧線的運用都很到位。這樣才能顯得圓潤、可愛。

貝殼泳衣

《快樂西遊》

遊戲背景以《西遊記》為主線，說的是：如來佛祖降服孫悟空，五百年後，於靈山開孟蘭盆會，欲傳三藏真經於東土。觀世音大士奉佛旨，點化大唐聖僧、齊天大聖孫悟空、天蓬元帥等來西天靈山大雷音寺拜佛求經的故事。

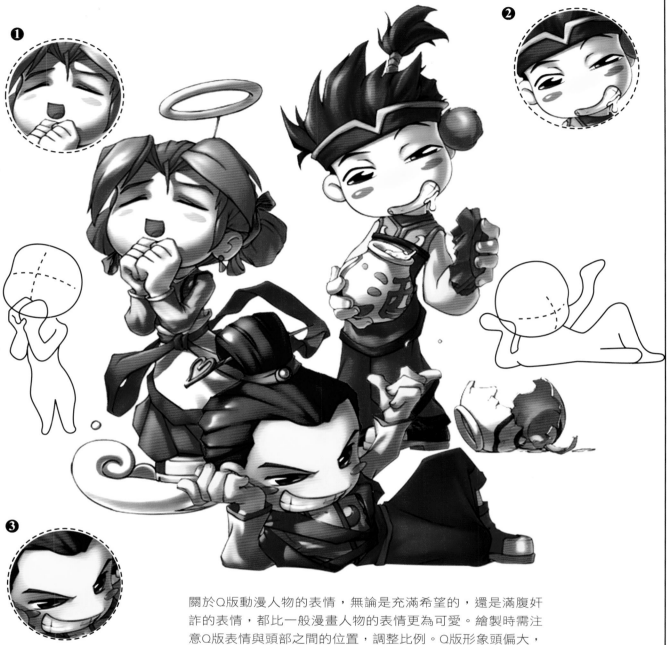

關於Q版動漫人物的表情，無論是充滿希望的，還是滿腹奸詐的表情，都比一般漫畫人物的表情更為可愛。繪製時需注意Q版表情與頭部之間的位置，調整比例。Q版形象頭偏大，所以按照一般漫畫那樣繪製五官會顯得不搭調。

充滿希望

貪戀美食

笑得奸詐

《怪獸總動員》

《怪獸總動員》是一款經典動作遊戲。傳說有一座美麗的島嶼隱匿在空中最大的一朵雲中，那裡生活著可愛的怪獸們。一位美麗的女孩在一次空難中降落於這座美麗的空中島嶼。可是貪婪的火龍將女孩囚禁了起來。女孩每晚哀淒的歌聲深深地打動了怪獸們的心，於是正義的主角向火龍發起了挑戰。

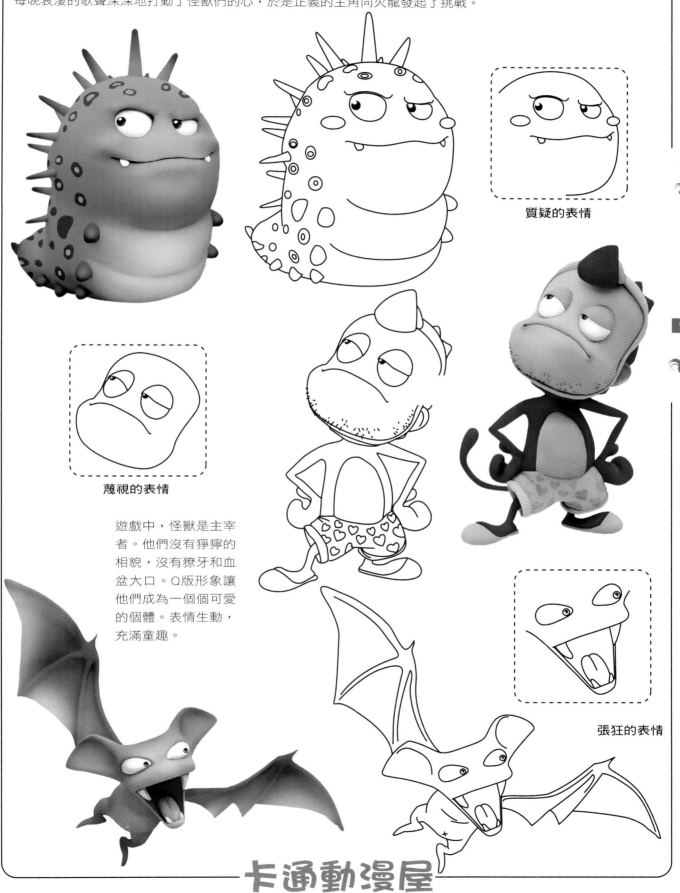

質疑的表情

蔑視的表情

遊戲中，怪獸是主宰者。他們沒有猙獰的相貌，沒有獠牙和血盆大口。Q版形象讓他們成為一個個可愛的個體。表情生動，充滿童趣。

張狂的表情

卡通動漫屋

《大話春秋》

《大話春秋》用輕鬆和無厘頭的視角，創造一個非同一般的惡搞春秋世界。在遊戲中，歷史卸下了它沉重的面具，換上了該諧輕鬆的面孔。可以和傳說中的各位歷史人物進行互動，聽他們講述各種各樣的瘋狂故事，或是去完成各式各類稀奇古怪的任務。

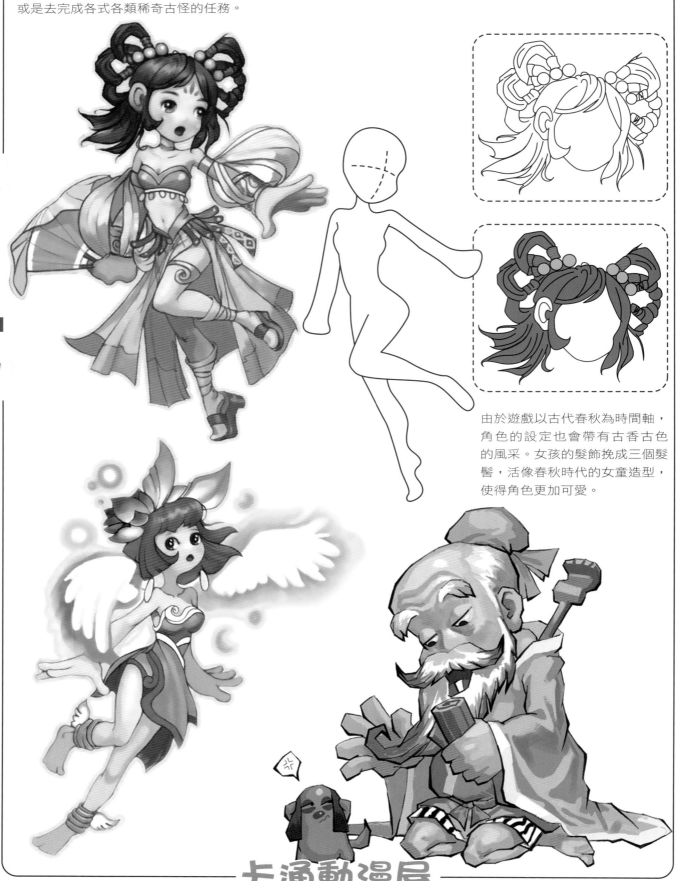

由於遊戲以古代春秋為時間軸，角色的設定也會帶有古香古色的風采。女孩的髮飾挽成三個髮髻，活像春秋時代的女童造型，使得角色更加可愛。

《狼與香辛料》

《狼與香辛料》是日本作家支倉凍砂所著，文倉十插畫的輕小說，由電擊文庫出版。旅行商人羅倫斯發現自己的運貨馬車中睡著一隻長有狼耳和狼尾巴的少女，這位少女自稱是「掌控豐收的賢狼——赫蘿」。赫蘿死賴著勞倫斯，希望能帶她回到遙遠的北方故鄉。於是，狼女與商人「完全沒有劍與魔法的」旅行由此展開……

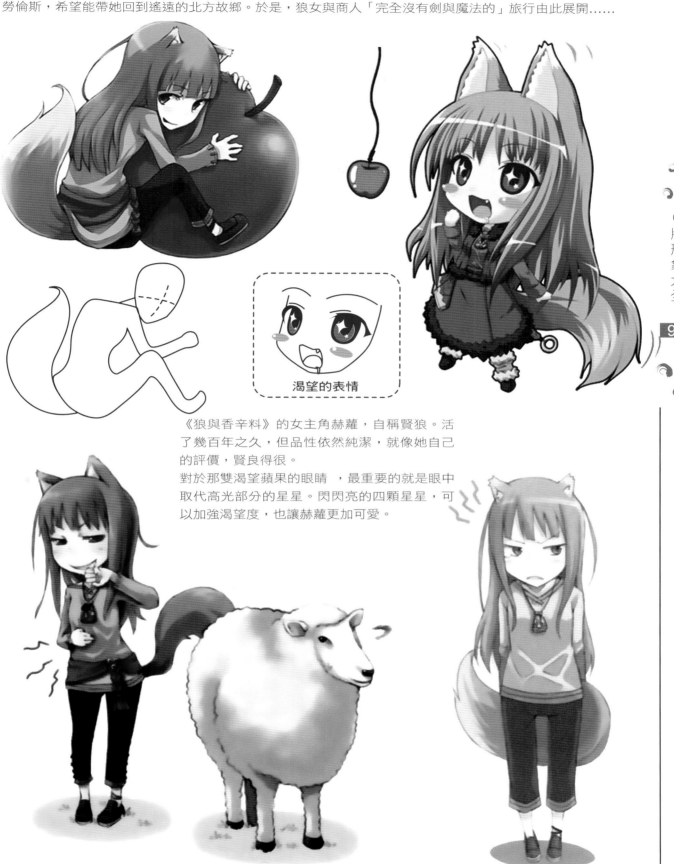

渴望的表情

《狼與香辛料》的女主角赫蘿，自稱賢狼。活了幾百年之久，但品性依然純潔，就像她自己的評價，賢良得很。

對於那雙渴望蘋果的眼睛　，最重要的就是眼中取代高光部分的星星。閃閃亮的四顆星星，可以加強渴望度，也讓赫蘿更加可愛。

卡通動漫屋

《七劍下天山》

漫畫《七劍下天山》講述了清軍初入關時，七個來自天山鑄劍大師晦明麾下的少年劍客與迫害漢人的清多格多軍團進行英勇抗爭、救民於水火，並在此過程中成長為大俠，展開愛情角逐的傳奇經歷。

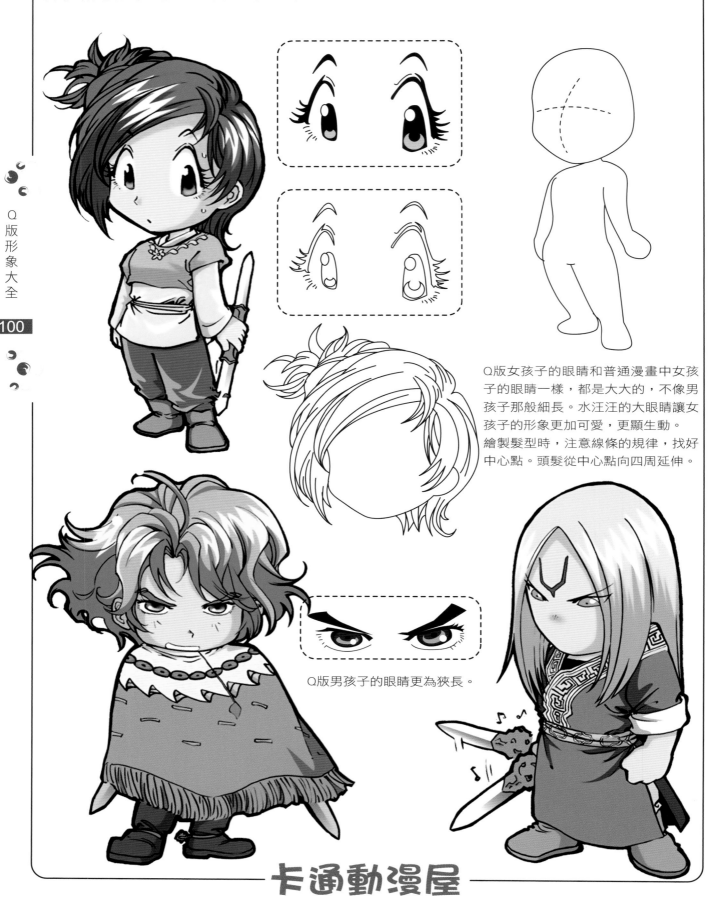

Q版女孩子的眼睛和普通漫畫中女孩子的眼睛一樣，都是大大的，不像男孩子那般細長。水汪汪的大眼睛讓女孩子的形象更加可愛，更顯生動。
繪製髮型時，注意線條的規律，找好中心點。頭髮從中心點向四周延伸。

Q版男孩子的眼睛更為狹長。

《冒險島》

在美麗的蘑菇村，冒險小組要完成最後一個任務趕赴金銀島。執行任務期間，隊員小強和小乖被俘。消息傳到彩虹島，為了尋找失蹤的隊員，許多人趕到金銀島展開大規模的搜救工作。

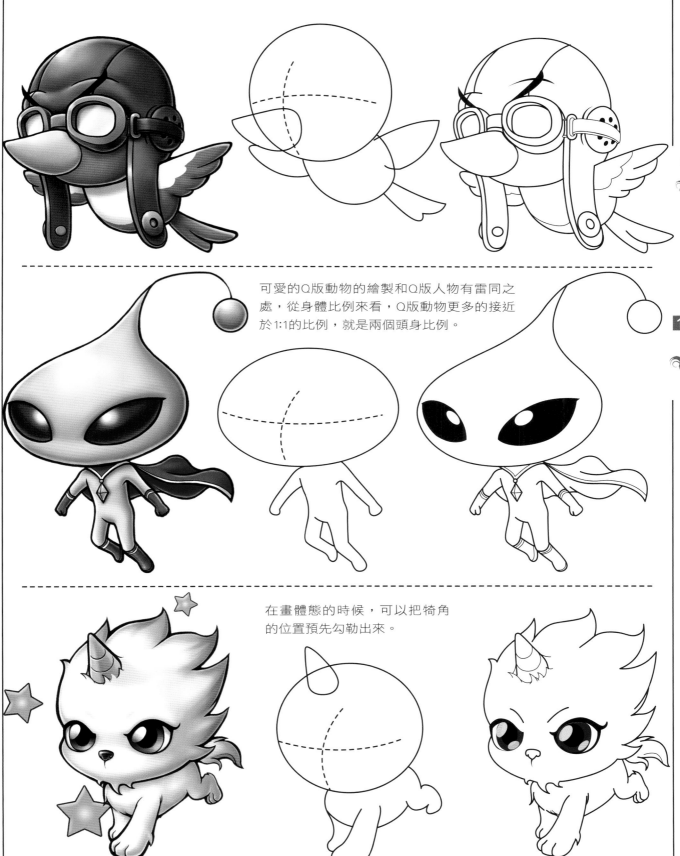

可愛的Q版動物的繪製和Q版人物有雷同之處，從身體比例來看，Q版動物更多的接近於1:1的比例，就是兩個頭身比例。

在畫體態的時候，可以把犄角的位置預先勾勒出來。

《大富翁》

《大富翁》系列給我們留下印象最深的部分，恐怕就是那些個性十足、活潑可愛的角色了吧。大老千就是其中之一，性格陰險狡詐，說話陰陽怪氣，個性張狂，不可一世，喜歡表面上裝大好人，總是給人感覺一副假惺惺的樣子。

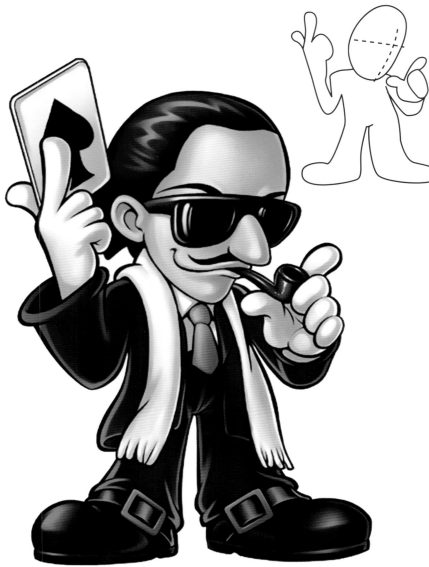

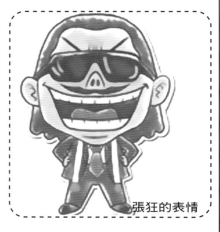

張狂的表情

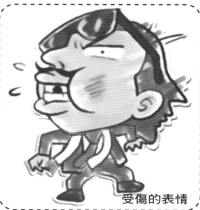

受傷的表情

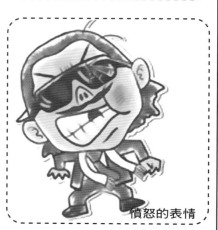

憤怒的表情

大老千

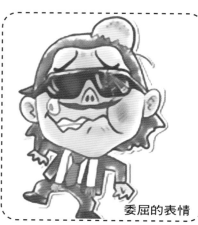

委屈的表情

大老千表情的繪製

大老千性格陰險狡詐，從他的樣貌上就可以見得。陰險的笑容使嘴角上翹，側臉的形態讓大老千的鼻、口牽連在一起，繪製時要注意其間聯繫。叼著煙斗的形態，使嘴巴微嘟。

《天堂 II》

《天堂 II》的世界是以建立在兩塊陸地上的三個王國為中心。年輕的國王拉烏爾平定內亂後建立了新興王國——亞丁，自稱為古代艾爾摩瑞丁王國嫡系。另外位於陸地北部的軍事大國——艾爾摩，還有大洋彼岸的西方國家——格勒西亞，這三個王國互相牽制，同時，他們對領土的強烈自治意識，使這三個王國陷入了爭奪王位繼承權的混戰當中⋯⋯

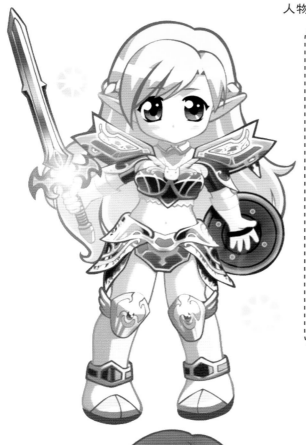

人物鎧甲套裝

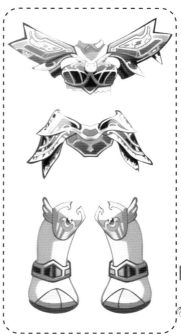

Q版動漫最大的特點就是卡通、可愛，以最概括的形式描述人物外貌特徵。繪製Q版人物時，人物會按照相應比例進行縮小，當人物頭身比例產生變化時，服裝也會隨之改變，原版的服裝一定會比Q版更加複雜。這時就需要現有服裝做進一步概括，以達到所需效果。

卡通動漫屋

《問道》

《問道》以深厚博大的道教文化為切入點，講述封神榜敕封千年之後，截教通天教主暗助被太乙真人打回原形化為骷髏山頂一塊頑石的石磯娘娘復生，令其廣收門人、招攬人才，並拉攏人道、西方教派等勢力。趁仙界大劫降臨之時，準備再次與闡教決一死戰的故事。

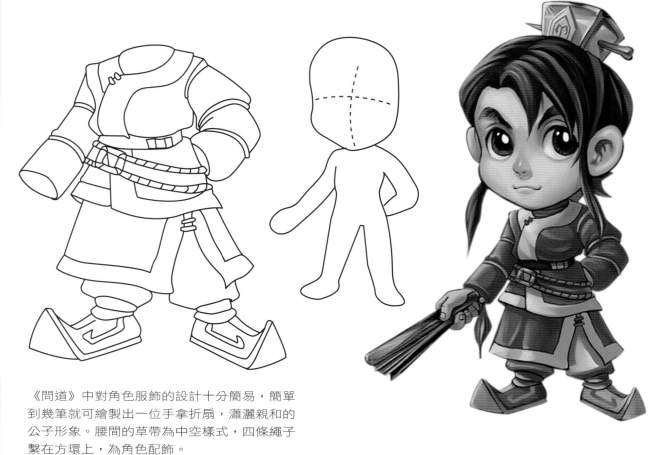

《問道》中對角色服飾的設計十分簡易，簡單到幾筆就可繪製出一位手拿折扇，瀟灑親和的公子形象。腰間的草帶為中空樣式，四條繩子繫在方環上，為角色配飾。

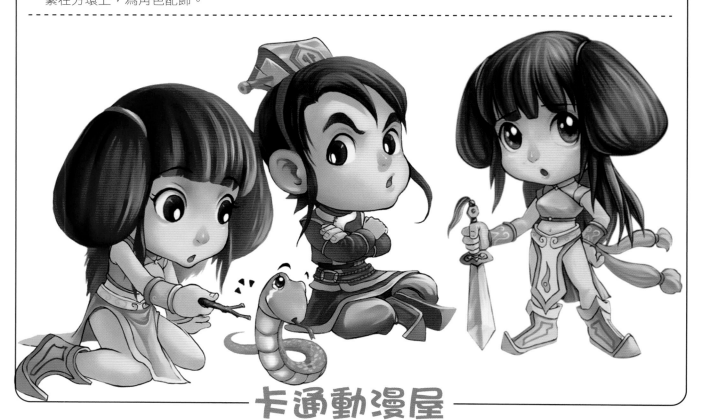

卡通動漫屋

《武器種族傳說》

《武器種族傳說》由東麻由美所作，它以幻想的世界為背景，整個世界分為許多大陸，大陸上也有村落或國家。聖戰天使化作武器與人類共同作戰，可以以一般武器方式戰鬥，也可以吟詠古代之歌來發揮超越一般的力量。本作品以與稱為歐爾凱納德的組織對抗，充滿驚險萬分的冒險之旅為主線。

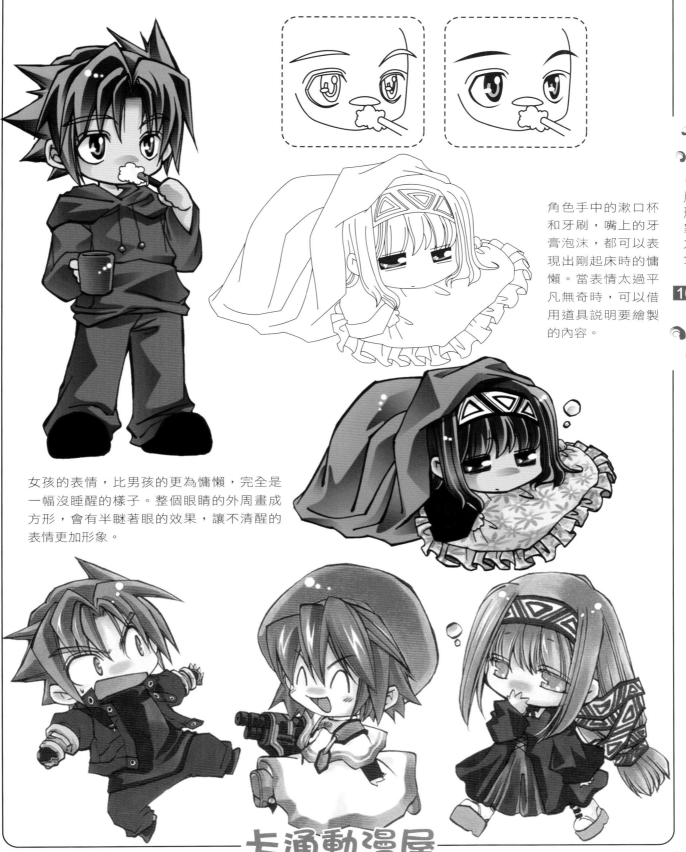

角色手中的漱口杯和牙刷，嘴上的牙膏泡沫，都可以表現出剛起床時的慵懶。當表情太過平凡無奇時，可以借用道具說明要繪製的內容。

女孩的表情，比男孩的更為慵懶，完全是一幅沒睡醒的樣子。整個眼睛的外周畫成方形，會有半瞇著眼的效果，讓不清醒的表情更加形象。

卡通動漫屋

《西遊Q記》

《西遊Q記》取材於中國傳統四大名著之一《西遊記》，遊戲以西遊原著為起點，用動漫的方式營造出另一個具有濃郁中國文化特色的、輕鬆愉快的綠色網遊世界。處處展現了大唐盛世的時代背景、玄幻離奇的神話傳説。巧妙地將原著裡的三教九流、仙術道法、妖魔鬼怪統統融入到遊戲內容中。

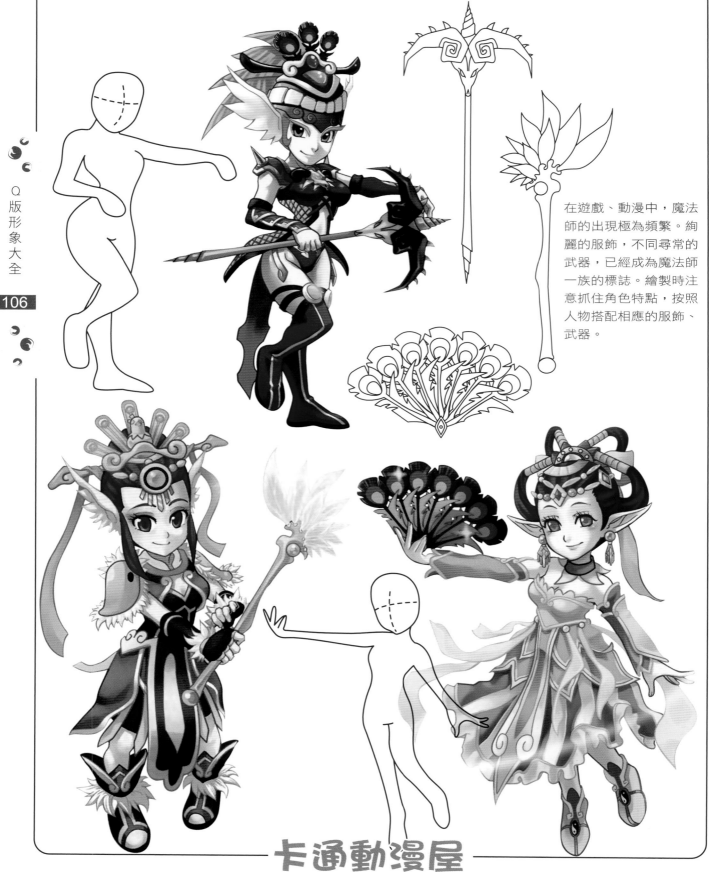

在遊戲、動漫中，魔法師的出現極為頻繁。絢麗的服飾，不同尋常的武器，已經成為魔法師一族的標誌。繪製時注意抓住角色特點，按照人物搭配相應的服飾、武器。

卡通動漫屋

《仙境傳說》

遊戲源於北歐神話，以神族和巨人族間最後的戰爭為主線。講述的是雙方慘敗，世界毀滅後，世界之樹燃燒，九重世界動盪，這是北歐神話新世界的開始。

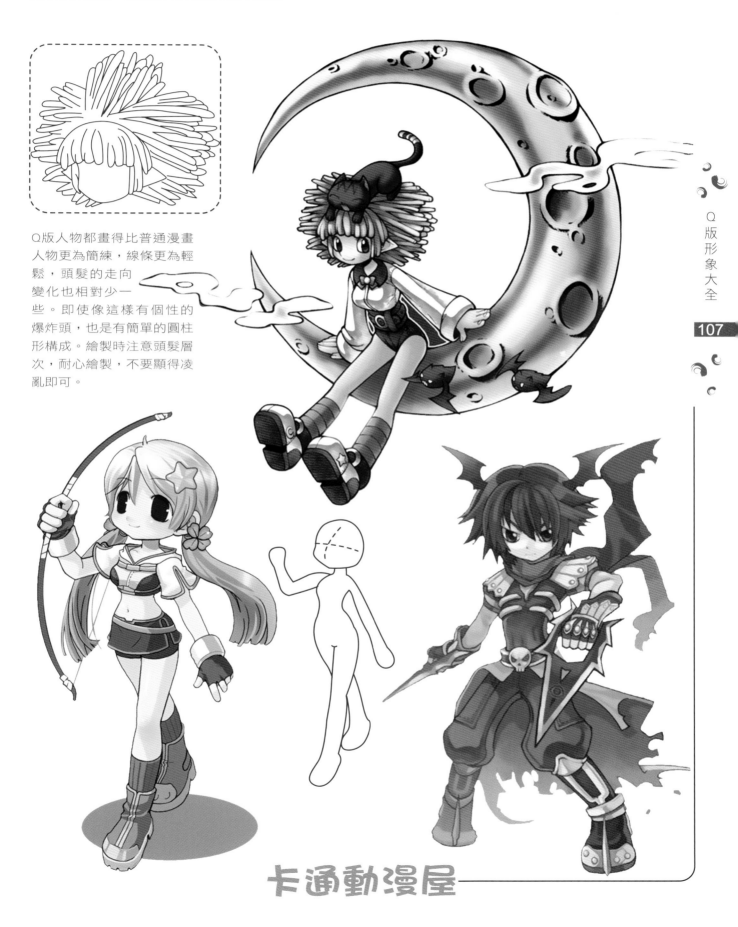

Q版人物都畫得比普通漫畫人物更為簡練，線條更為輕鬆，頭髮的走向變化也相對少一些。即使像這樣有個性的爆炸頭，也是有簡單的圓柱形構成。繪製時注意頭髮層次，耐心繪製，不要顯得凌亂即可。

卡通動漫屋

《崑崙世界》

《崑崙世界》是由崑崙萬維開發並營運，是2009年最潮流的MMO大型網路遊戲。遊戲採用全新Flash引擎技術製作，兼顧了客戶端的畫面表現和網頁遊戲的方便快捷。整個遊戲以中國古代文化為背景，可愛的人物和唯美的地圖，絢麗的光效，加上完善的遊戲設定和新穎的遊戲系統，讓你打開網頁，就可直接進入完整的奇幻遊戲世界。

2頭身Q版人物頭和身體各占二分之一，看不出明顯的體貌特徵。身體上的很多細節都可以被省略掉，如：鼻子的起伏，鎖骨、腰身的變化等。雖然這樣，但是從衣著、面部特徵上，我們還是很容易區分男孩和女孩的。

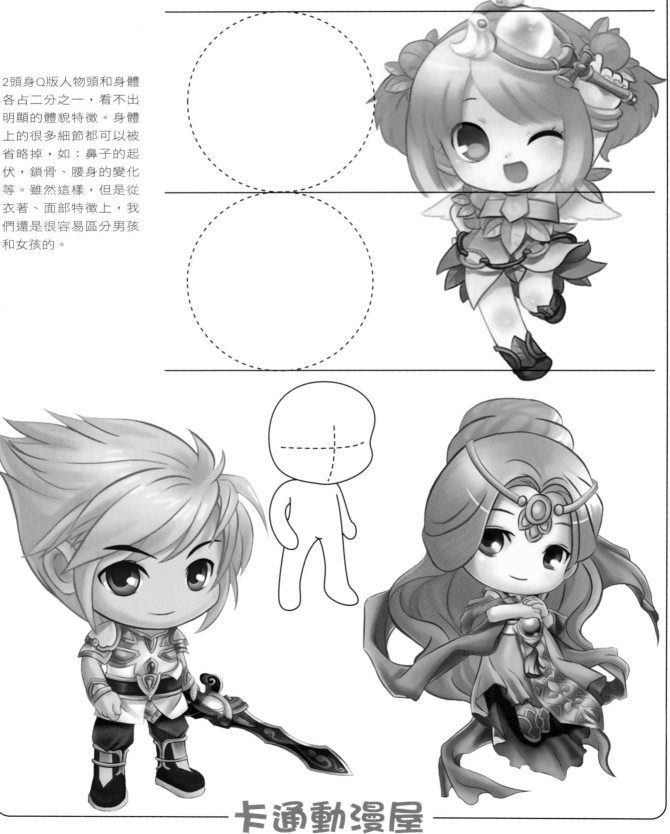

卡通動漫屋

《QQ三國》

東漢末年，曹操、劉備，還有孫權結束了東漢王朝衰敗腐朽的權利統治。然而，好景不長，張角意外撿到《太平要術》，成立黃巾軍，破壞三國社會的和諧。在此緊要關頭，以諸葛亮為首的所有精通玄門法術的術士齊集於成都七星法壇，打開時空之門，徵召現今時代的熱血之士，進入金戈鐵馬的三國時期，共同討伐黃巾軍，徹底瓦解其黑暗勢力。

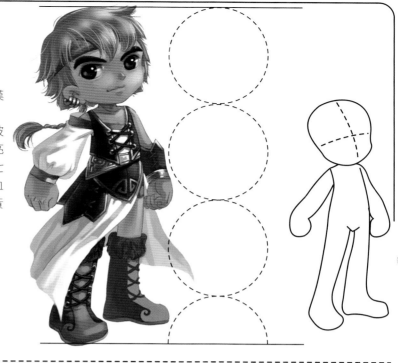

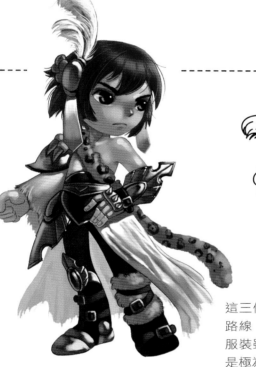

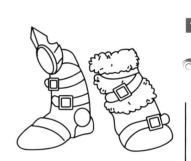

這三個人物都走的是一種清新可愛的路線，頭身比例基本為3到4個頭身。服裝雖然變得粗胖，但是在細節上還是極為精細。

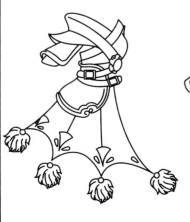

卡通動漫屋

《春秋Q傳》的遊戲主線講的是春秋時代的奇人軼事，內容上非常KUSO。玩家可以和傳說中的歷史人物進行互動，聽他們講述各種各樣的瘋狂故事，或是去完成各式各類稀奇古怪的任務。在遊戲中人物的形象也很是可愛，服裝上也是極為華麗。

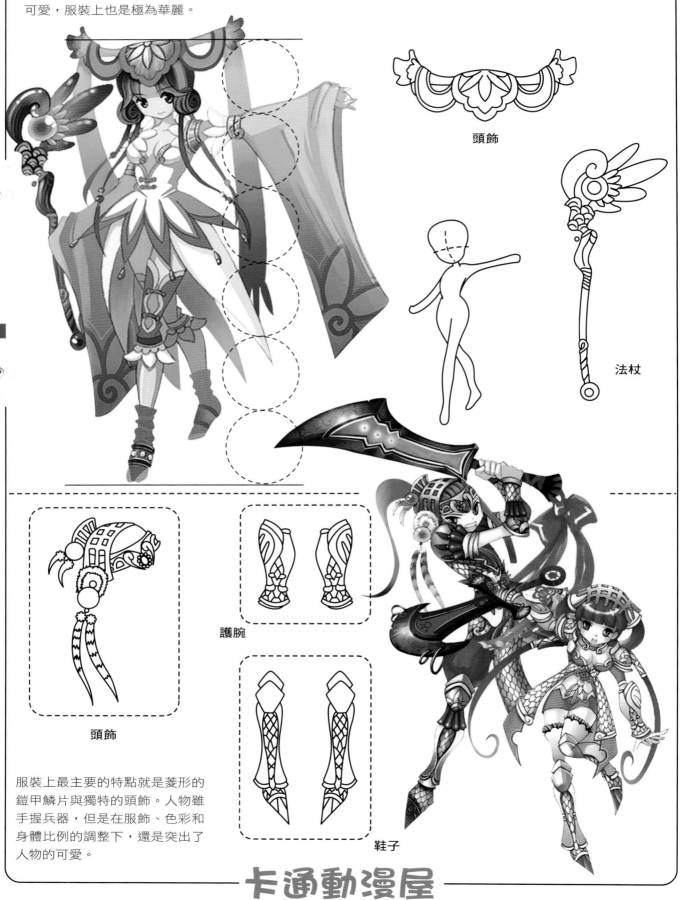

頭飾

法杖

頭飾

護腕

鞋子

服裝上最主要的特點就是菱形的鎧甲鱗片與獨特的頭飾。人物雖手握兵器，但是在服飾、色彩和身體比例的調整下，還是突出了人物的可愛。

《蛋清OL》

康熙八年，京師突然傳出妖魔傷人事件，甚至有的妖魔會在白天現身傷人。天子腳下此事影響甚大，便委派親信去調查此事。沒過幾日，負責調查的官員全部遭遇不測。於是康熙大帝召集文武大臣商議對策，建議從江湖中招募修行之士。隨著事件調查的展開，康熙大帝發現背後隱藏的秘密遠遠超過自己的想像……

帽子

動物造型的Q版形象：

《瘋狂賽車》

這款遊戲是集休閒與Q版為一體的賽車遊戲。尤其是其中人物形象設計卡通可愛，他們帶有的每一個個性化的故事，讓您體驗一個個童話般的世界。

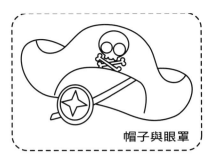

帽子與眼罩

彎勾手

海盜人物常見的服飾

實物的Q版化：

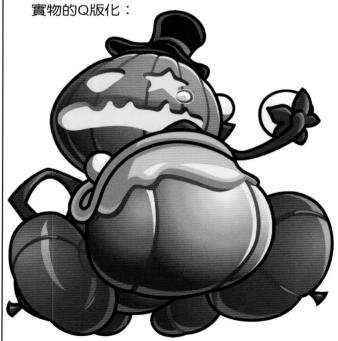

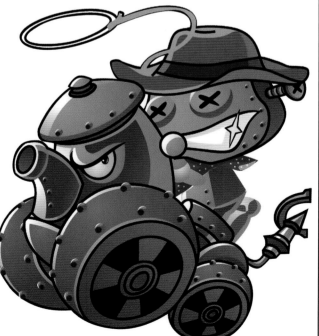

卡通動漫屋

《火影忍者》

在《火影忍者》正式故事展開的12年前，一隻被稱為「九尾妖狐」的巨大妖怪襲擊木葉忍者村。當時的第四代火影犧牲自己的性命，把九尾妖狐封印在剛出生的孩子漩渦鳴人身上。第四代火影被村裡的人認為是英雄，而認為鳴人就是「妖狐」的化身，而不是作為封印妖狐的幕後功臣，因此鳴人自小便被人歧視。

忍者的頭牌

憤怒的表情符號

Q版的可愛元素：

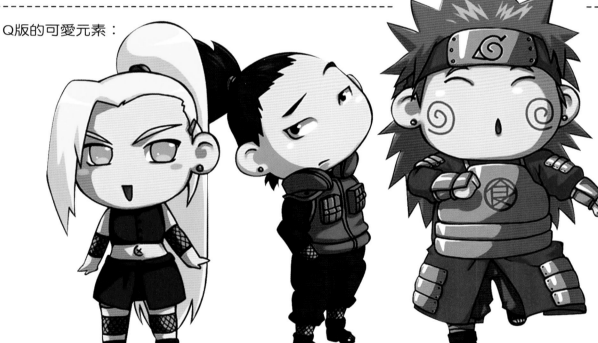

| 粗短的服飾與叉形的肚臍 | Q版中常見的圓形臉 | 特殊的表情符號 |

卡通動漫屋

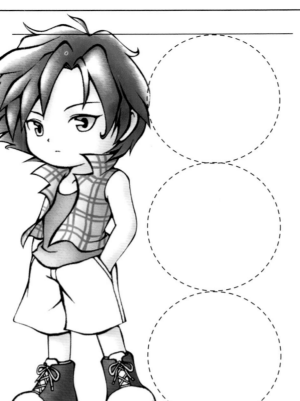

這是一款模擬經營加戀愛養成的遊戲，以可愛的人物和經營模擬而著名，獲得了廣大遊戲愛好者的好評。牧場物語系列中有兩大支柱要素：一是以牧場為舞台的經營模擬；二是以主角的人生為線索的生活模擬。

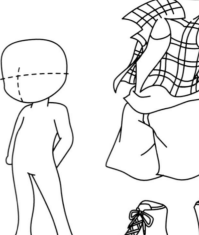

注意格子上衣的花紋會隨著衣服的褶皺發生變形。

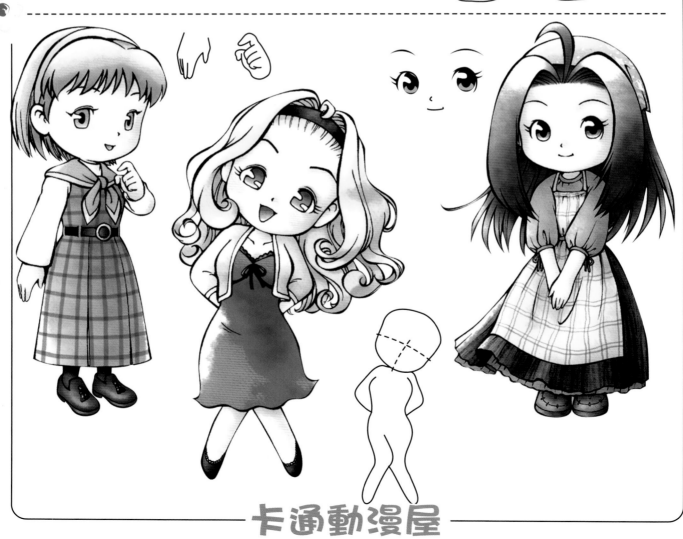

卡通動漫屋

《青燐》

《青燐》是一款賦有童話色彩的休閒類作品，融合了很多東方童話中的有趣故事。在遊戲當中，玩家可以切身體會進入童話當中當作主人公的緊張刺激，驚奇歷險的旅程。可愛的人物造型，絢麗豐富的色彩更加給這款遊戲添加了趣味性。

誇張的五官

誇張的Q版人物體型：

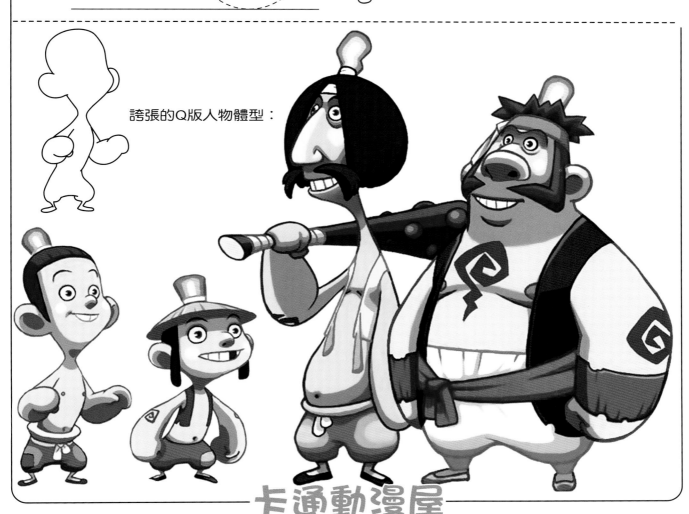

《輕之國度》

聖盃是傳說中可實現持有者一切願望的寶物。而為了得到聖盃的儀式就被稱為聖盃戰爭。參加聖盃戰爭的7名由聖盃選出的魔術師被稱為御主，與7名被稱為從者的使魔訂立契約。能獲得聖盃的只有一組，這7組人馬為了成為最後的那一組而互相殘殺。基本沒有學習魔術才能的魔術師主角衛宮士郎，偶然地與從者中的劍士Saber訂立契約，被捲入聖盃戰爭當中。

QQ人物小特色：

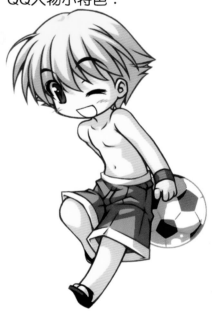

臉型圓潤，五官的線條變得粗獷簡略。

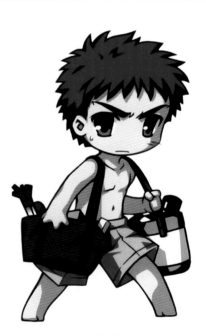

人物四肢線條簡單，指頭的數量也有所減少。

複雜的長髮與卷髮在線條上會大幅度地省略。

《水滸Q傳》

遊戲的背景定義在宋徽宗年間，太尉高俅作亂，擾亂朝綱，荼毒生靈，天庭為除此禍害，特派下108星將伏魔衛道。但高俅知此消息之後，聯合南方方臘，召喚出九黎魔族，另請金漆聖旨一道，重重加在伏魔大殿封印之上。將星將封印起來。封印既無法解開，星將空有回天之力，卻不得其門而出……

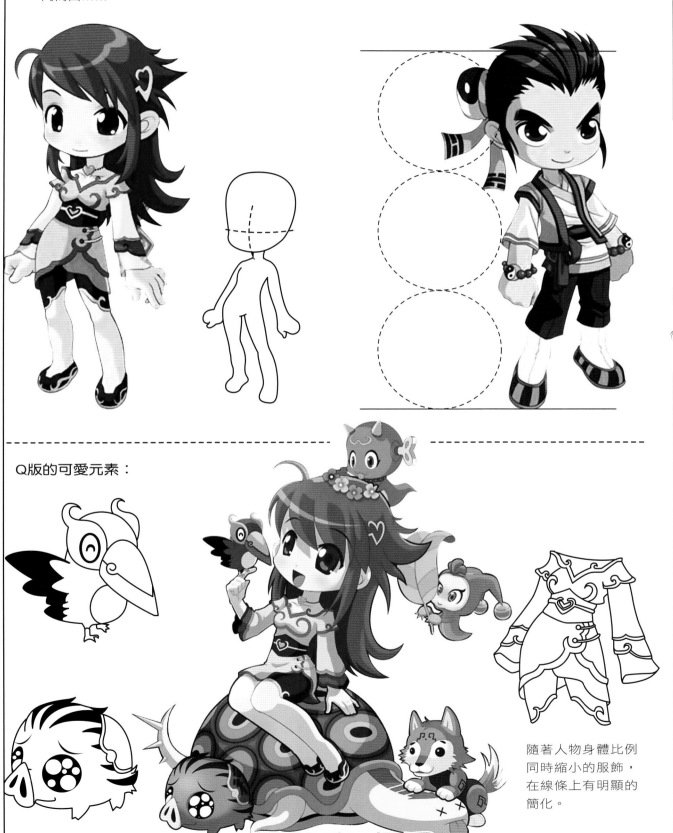

Q版的可愛元素：

隨著人物身體比例同時縮小的服飾，在線條上有明顯的簡化。

《死神》

黑崎一護擁有能看見靈的體質。一天晚上，死神朽木露琪亞被他一腳踢到牆角，序幕就這樣被他正式地踢開。露琪亞告訴一護，自己的工作是將靈魂魂葬並引至屍魂界。當時虛已近在身邊，看著莫名重傷的父親和昏倒在眼前的妹妹，一護自行解開死神的誇張靈力並獲得露琪亞的力量成為死神……

佔據面部二分之一的眼睛，凸顯出人物的可愛活潑。

Q版的可愛元素：

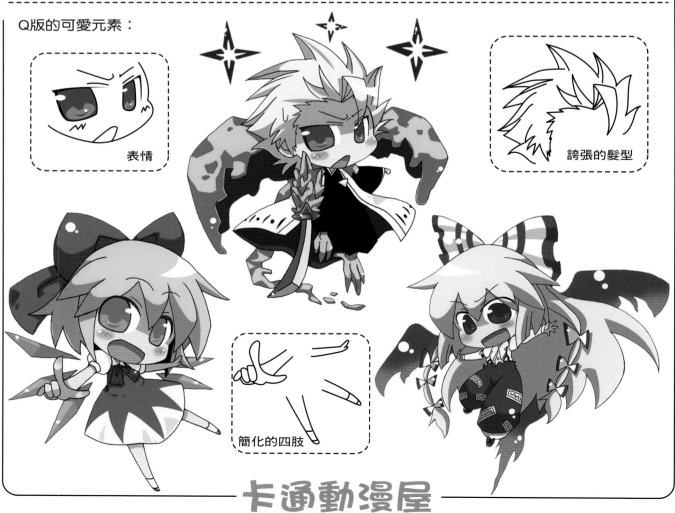

表情

誇張的髮型

簡化的四肢

《網球王子》

在美國JR.大會取得4連勝的天才網球少年越前龍馬受到曾為網壇風雲人物的父親的召喚回到日本，並進入名門學校青春學園中等部的網球部。龍馬的目中無人雖然不招隊友們的喜愛，但他以其壓倒性的實力讓人對一年級學生刮目相看……

《仙劍》

十六年前，身負女媧族血脈的大理白苗族聖女趙靈兒召來天降甘霖，化解了黑白苗之間長達十年的戰爭；而且犧牲了自己、擊滅黑苗族水魔獸，摧毀了拜月教主的陰謀，也守護了廣大的神州大地，卻徒留下深自悔痛的少年郎君，往後歲月長鎖在懊喪與思念之中……

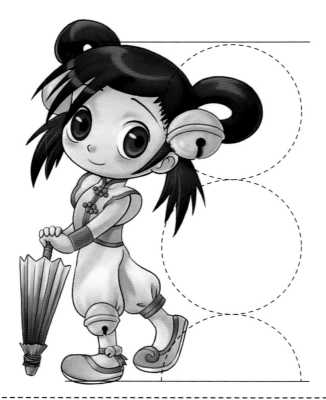

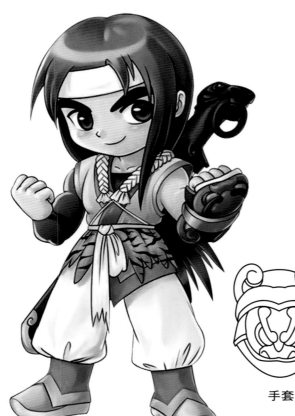

古代頭飾

手套

獅頭形狀的手套
線條圓滑，整體
看起來胖胖的，
十分可愛。

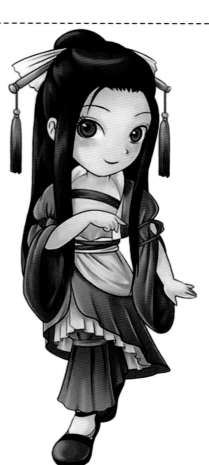

《新飛飛》

《新飛飛》是一款以自由飛行和空中戰鬥為特色，以哈利波特等童話為背景，充滿了歐洲風情的Q版全3D飛行網游。在遊戲中人物的畫風十分的清新。無論男孩女孩，都擁有紅色半透明的臉頰，看起來十分可愛。在服裝上的設計也是歐式與現代時尚的結合。

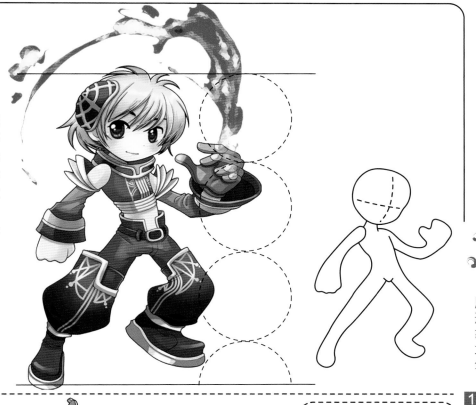

Q版的可愛元素：

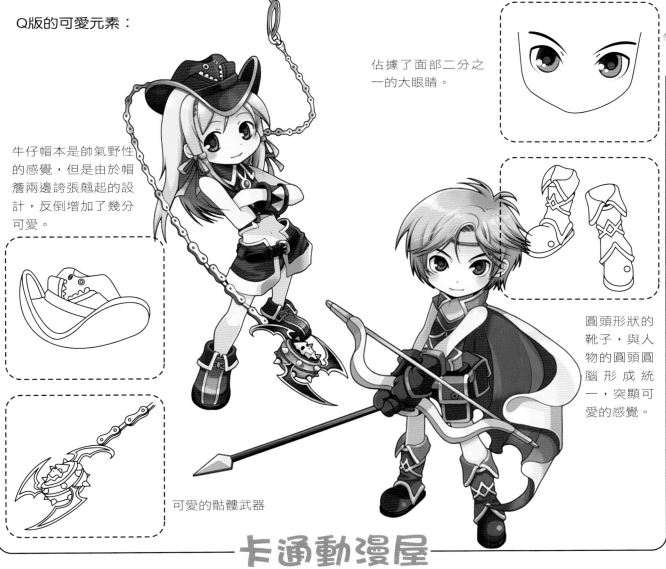

佔據了面部二分之一的大眼睛。

牛仔帽本是帥氣野性的感覺，但是由於帽簷兩邊誇張翹起的設計，反倒增加了幾分可愛。

圓頭形狀的靴子，與人物的圓頭圓腦形成統一，突顯可愛的感覺。

可愛的骷髏武器

卡通動漫屋

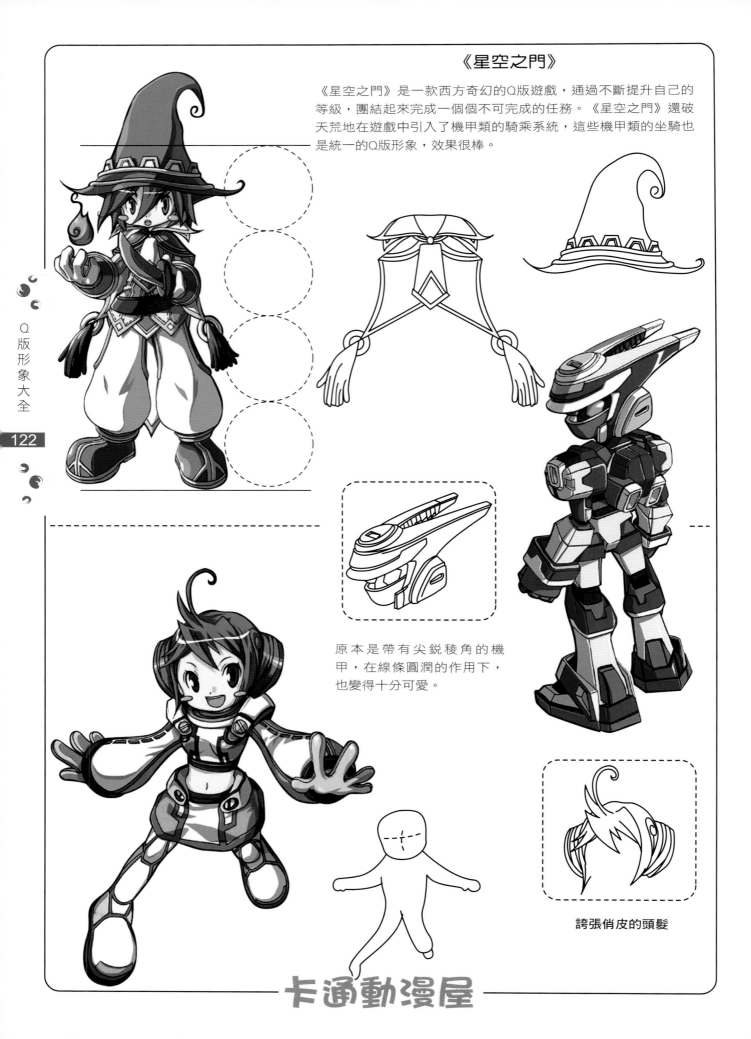

《星空之門》

《星空之門》是一款西方奇幻的Q版遊戲，通過不斷提升自己的等級，團結起來完成一個個不可完成的任務。《星空之門》還破天荒地在遊戲中引入了機甲類的騎乘系統，這些機甲類的坐騎也是統一的Q版形象，效果很棒。

原本是帶有尖銳稜角的機甲，在線條圓潤的作用下，也變得十分可愛。

誇張俏皮的頭髮

卡通動漫屋

《幸運星》

《幸運星》講的是電玩遊戲愛好者的高中生活，漫畫中沒有宇宙怪物亂入之類的驚奇設定，卻能帶給人一種強烈的共鳴。這裡的人物都以Q版形象出現，給人一種輕鬆愉快的視覺感受。

手部的繪製：

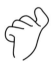

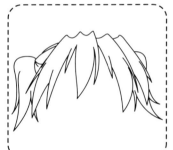

帶有尖銳線條的頭髮，硬質的線條給人一種明朗活潑的感覺。

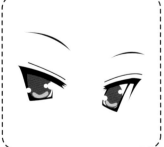

不同於以往的圓形線條，尖銳的眼睛讓Q版人物看起來更有精神。

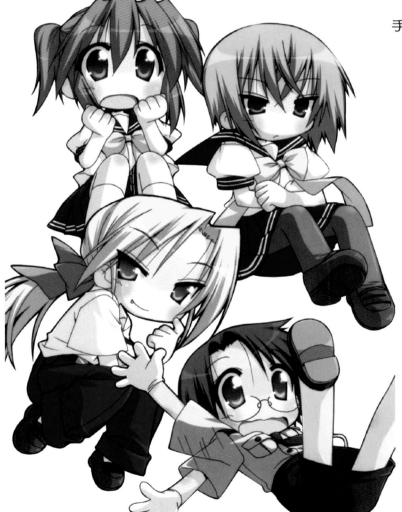

卡通動漫屋

在京劇中最有特色的就是臉譜與服飾了。臉譜是中國戲曲獨有的，不同於其他國家任何戲劇的化妝，有著獨特的迷人魅力。而京劇的服飾也是極為經典考究的。京劇服裝在樣式品種方面，總計不過四五十種，但要塑造上至上古，下至明清諸多朝代、諸多歷史故事和成千的人物。依靠這四五十種樣式服裝來概括中國歷史全貌，這又體現京劇服裝另一大特點，即不分朝代、融合呈現。

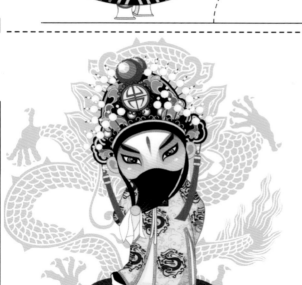

京劇服裝在塑造不同人物的不同心情以及所處的不同環境時，在色彩、紋樣處理上，也只依據衣箱制種的上五色、下五色去完成富麗堂皇的場面和貧困交加等境遇的人物身份和心緒。

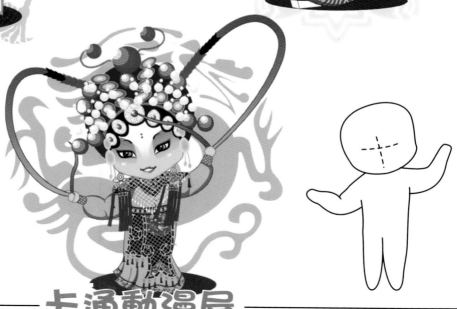